KB210778

예술의 주름들

예술의 주름들

나희덕

감각을 일깨우는
시인의 예술 읽기

마음산책

예술의 주름들
감각을 일깨우는 시인의 예술 읽기

1판 1쇄 발행 2021년 4월 25일
1판 9쇄 발행 2025년 2월 15일

지은이 | 나희덕
펴낸이 | 정은숙
펴낸곳 | 마음산책

등록 | 2000년 7월 28일(제2000-000237호)
주소 | (우 04043) 서울시 마포구 잔다리로3안길 20
전화 | 대표 362-1452 편집 362-1451 팩스 | 362-1455
홈페이지 | www.maumsan.com
블로그 | blog.naver.com/maumsanchaek
트위터 | twitter.com/maumsanchaek
페이스북 | facebook.com/maumsan
인스타그램 | instagram.com/maumsanchaek
전자우편 | maum@maumsan.com

ISBN 978-89-6090-672-3 03600

* 책값은 뒤표지에 있습니다.

아름다움이란
늘 바깥에 있는 어떤 것,
타인에게서 발견되는 어떤 것이다.

시와 예술 사이의 작은 길

피아니스트가 될 수도 있었을 것이다.

화가나 조각가가 될 수도 있었을 것이다.

사진작가나 영화감독이 될 수도 있었을 것이다.

하지만 나는 시인이 되었고,

남은 나날 동안 시를 쓰며 살아갈 것이다.

그래도 다른 예술 장르에서 받은 영향이나

가지 못했던 길에 대한 선망을 고백하지 않을 수 없다.

이 책은 문학이 아닌 다른 예술 언어에 대해

내 안의 시적 자아가 감응한 기록이다.

여기에 호명된 예술가들은

시대도, 장르도, 성별도, 국적도, 개성도 각기 다르다.

그런 차이에도 불구하고 나에게

시적인 것과 예술적인 것을 발견하게 해준 스승들이다.

이 편애의 기록을 통해
시와 예술 사이에 작은 길 하나를 내고 싶었다.

예술이란 얼마나 많은 주름을 거느리고 있는가.
우리 몸과 영혼에도 얼마나 많은 주름과 상처가 있는가.
주름과 주름, 상처와 상처가 서로를 알아보았고
파도처럼 일렁이며 만났다가 헤어지기를 반복하였다.
"세계와 영혼의 주름을 구성하는 것은 바로
이러한 비틀림이다."
질 들뢰즈의 이 말처럼
세계와 영혼의 주름들을 해독하려 애를 쓰며
몇 개의 겹눈이 생겨난 것 같기도 하다.
시인의 눈으로 읽어낸 예술의 옆모습이
모쪼록 독자에게도 고개 끄덕일 만한 것이 되면 좋겠다.

1부에는 자연을 중심으로 한 생태적 인식과 실천을
2부에는 여성주의적 정체성 찾기와 각성의 과정을
3부에는 예술가적 자의식과 어떤 정신의 극점을
4부에는 장르와 문법의 경계를 넘나드는 실험을
5부에는 시와 다른 예술의 만남을 담아 보려 했다.

예술의 주름들 속에서 발견될 심연과 온기는 어떤 것일까.
두렵고 설레는 마음으로 이 책을 건넨다.

<div align="right">

2021년 4월

나희덕

</div>

차 례

1

찢긴 대지를

꿰매다

벽의 반대말은
해변이에요

– 아네스 바르다

"아무리 완강해 보이는 벽도
그녀의 손길이 닿으면
물렁물렁한 점토처럼
부드러운 물성으로 변한다."

나를 열면
해변이 있을 거예요

프랑스 누벨바그 세대를
대표하는 여성 감독 아녜스 바르다Agnès Varda, 1928~2019는 원
래 사진작가로 활동하다가 영화에 입문했다. 영화 학교에
다닌 적도 없고 영화를 많이 보지도 못했던 그녀가 처음 만
든 영화는 〈라 푸앵트 쿠르트로의 여행〉이었다. 한 어촌을
배경으로 젊은 연인의 심리적 갈등과 어부들의 일상이 병
치되는 이 흑백영화는 알랭 레네가 편집을 맡았고, 그 인연
으로 아녜스 바르다는 장 뤽 고다르, 프랑수아 트뤼포, 에릭
로메르 등의 거장들과 합류하게 된다.

첫 영화 〈라 푸앵트 쿠르트로의 여행〉(1955)에서 마
지막 영화 〈아녜스가 말하는 바르다〉(2019)에 이르기까지
60년이 넘는 아녜스 바르다의 영화 인생에서 '해변'은 중요
한 장소성을 띤다. 〈아녜스가 말하는 바르다〉에서 그녀는
이렇게 말했다. "제가 평생 해변 가까이 붙어 살았죠. 어릴
땐 벨기에와 북해 해변에서 컸고, 폭격을 피해 피난을 간 곳
이 지중해의 세트였죠. 자크가 대서양을 알려줬고, 우리는

태평양이 있는 LA에서도 살았죠. 모든 바다를 다 본 것 같아요." 그러고는 덧붙였다, "나를 열면 해변이 있을" 거라고. 하늘과 바다와 모래로 이루어진 해변은 그녀에게 "영감의 장소이자 정신의 풍경"이자, 마음을 내려놓을 수 있는 유토피아적 장소라고 할 수 있다.

특히 〈아네스 바르다의 해변〉(2008)은 바다에서 시작해 바다로 끝난다. 첫 장면은 유년기를 보낸 벨기에의 해변에 크고 작은 거울들을 설치하는 작업에서 시작된다. 파도가 밀려오자 거울 몇 개가 물거품 속에 잠기고, 바르다의 스카프가 바람에 휘날리고, 그런 우연성이 이미지에 생기를 더해준다. 바르다는 제작진의 얼굴을 거울에 차례로 비추며 그들을 자신의 몽상에 참여해준 고마운 사람들이라고 소개한다. 그렇다. 아네스 바르다의 영화들은 한결같이 시적인 몽상과 즉흥적 만남, 유머와 재치, 그리고 따뜻한 우정으로 보는 이에게 행복한 온기를 느끼게 한다. 극적인 서사나 강렬한 액션, 선정적인 장면 하나 없이도 이렇게 멋진 영화를 만들 수 있다니!

시인 발레리의 고향이기도 한 세트 바닷가와 부두 근처의 옛집, 첫 영화를 찍은 라 푸앵트 쿠르트 해변, 이십 대에 가출해서 뱃일을 했던 아작시오 해변, 자크 드미와 만나 함께 살던 누아르무티에 섬, 중국이나 쿠바의 해변, 태양이

작열하는 캘리포니아 해변…… 영화는 이 다양한 기억들을 퍼즐 맞추듯 자연스럽게 연결한다. 영화를 만들었던 해변에 와서 새로운 영상을 찍고 그 현재적 장면은 오래전 만든 영화의 장면들과 오버랩된다. 이처럼 바르다는 현실과 재현, 사실과 허구, 과거와 현재, 움직이는 것과 움직이지 않는 것 등을 뒤섞거나 병치하는 것을 즐겨 한다.

후기로 갈수록 아녜스 바르다의 영화는 자전적 요소가 강해지고, '영화란 무엇인가'라는 메타적 질문에 집중하는 듯하다. 또한 사진, 회화, 다큐멘터리, 극영화, 설치 작품, 멀티미디어 등 여러 장르를 넘나들며 독특한 실험을 해나간다. 다양한 재료와 스타일이 결합된 '콜라주 기법'을 자주 사용하기도 한다. 그녀의 영화는 다큐멘터리도, 픽션 영화도, 판타지 영화도, 스릴러 영화도 아니다. 그 어느 범주에도 넣을 수 없는, 오직 바르다만이 창조할 수 있는 "하나의 영화적 사물"이다.

벽의 이름들로
콜라주를 했지요

아녜스 바르다는 자신의 영상 언어를 '시네크리튀르Cinécriture'라고 명명했다. '영화

쓰기'라고 번역되는 이 말은 이미지와 언어의 결합으로서 영화 만들기가 일종의 '쓰기'임을 의미한다. "영화의 움직임, 관점, 리듬, 그리고 편집 작업은 작가가 문장의 의미에 대해 고민하고, 단어를 선택하고, 부사의 개수를 신경 쓰고, 챕터의 사용을 고려하는 등의 방식과 거의 같은 개념이라고 보시면 돼요. 글쓰기에선 이러한 것들을 스타일이라 부르죠. 영화에선 스타일이 시네크리튀르예요."●

그래서인지 영화 곳곳에서 빛나는 내레이션은 시적인 문장들로 가득하고, 벽이나 회화, 사진, 사물 등을 롱테이크로 잡는 숏들이 자주 등장한다. 벽에 남겨진 세월의 흔적과 낙서와 벽화 등은 마치 그녀가 영화 쓰기를 해나가는 노트처럼 느껴진다. 1960년대 후반, 아녜스 바르다는 컬럼비아 픽처스의 제안을 받은 자크 드미와 함께 LA에서 몇 년간 체류하게 되었다. 그 시절 바르다는 짐 모리슨이나 앤디 워홀 등과 우정을 나누고, 히피 문화나 블랙팬서 운동, 페미니즘 운동의 영향을 받았다. 〈노래하는 여자, 노래하지 않는 여자〉(1976)에서 백인 남성 중심적 현실을 비판하고 여성의 몸에 대한 주권이 여성 자신에게 있음을 선언한 것도 그

● 아녜스 바르다·제퍼슨 클라인, 『아녜스 바르다의 말』, 오세인 옮김(마음산책, 2020), 11쪽

런 영향 덕분일 것이다. 특히 낙태권과 관련된 보비니 재판과 「여성 343인 선언」은 바르다가 페미니스트로서 좀더 분명한 자각을 하게 된 계기였다. 그녀의 시선은 줄곧 가난하고 소외된 사람들이나 사회적 약자를 향해 있었지만, 정치적 메시지를 생경하게 내세우는 편은 아니었다. 따뜻한 공감과 유머를 잃지 않고 영화적 대상을 감싸 안는 특유의 매력은 그녀를 단순한 리얼리스트 이상으로 만들어주었다.

그리고 10년쯤 후 바르다는 LA로 돌아가 〈벽, 벽들〉(1980)이라는 영화를 제작했다. 그녀가 거대한 벽화에 주목한 것은 그 벽화들이 화랑과 자본에 대한 저항의 의미를 지닌다고 여겼기 때문이다. 벽화는 누구나 무료로 볼 수 있는 예술로서 공동체적 우정과 창조의 산물이다. 또한 한 사회의 축도로서 대중의 고통과 꿈이 깃들어 있는 공간이기도 하다. 특히 멕시코 출신 거주 지역의 벽화들은 알코올, 마약, 가난, 폭력, 죽음으로 만연한 현실을 잘 보여준다. 〈돼지의 낙원〉이라는 제목의 6킬로미터나 되는 프레스코 벽화는 하루에 6천 마리의 돼지를 도살하는 소시지 공장 근처에 그려졌다. 현실을 가로막고 있는 완강한 벽이 벽화를 통해 풍자와 해방의 공간으로 재탄생된 것이다.

89세의 나이에도 바르다는 벽을 바꿈으로써 세상을 바꾸는 즐거운 실험을 계속한다. 〈바르다가 사랑한 얼굴

들〉(2017)에서 그녀는 34세의 사진작가이자 거리 예술가 JR 과 함께 즉석 사진 부스가 딸린 트럭을 타고 시골 마을들을 돌아다닌다. 키가 크고 늘 검은 옷에 검은 선글라스를 쓴 청년과 머리를 투톤으로 염색한 펑키 스타일 키 작은 할머니의 유쾌한 조합이라니! 바르다의 친화력과 호기심 덕분에 두 사람은 거리의 사람들과 쉽게 친구가 되고 세대 차이에도 불구하고 서로를 이해해나간다. 낯선 마을에서 만난 사람들의 모습을 찍어서 대형 사진으로 출력해 낡은 벽에 붙여주는 이 프로젝트는 폐광이 된 마을에 마지막까지 남아 있는 독신 여성, 부두 노동자들의 아내, 탄광 노동자 등에게 자신의 얼굴을 재발견하도록 해주었다.

바르다는 이처럼 벽화나 사진을 통해 새로운 벽을 창조함으로써 벽 너머를 보게 한다. 상상을 통해서든 회상을 통해서든 벽은 더 이상 우리를 가두는 장애물이 아니라 즐거운 몽상의 통로가 된다. 아무리 완강해 보이는 벽도 그녀의 손길이 닿으면 물렁물렁한 점토처럼 부드러운 물성으로 변한다. 벽에 붙어 있는 해변 사진에서도 어느새 파도가 일렁이기 시작한다. 이런 것을 바르다 영화의 마법이라고 부를 수 있지 않을까.

벽들을 넘어,
해변을 향해

바르다의 남편이자 영화감독인 자크 드미도 바다를 좋아하기는 마찬가지였다. 그는 아내의 영화 〈아녜스 바르다의 해변〉에 출연해 이렇게 말했다. "변화하는 바다 색깔은 저와 비슷한 것 같아요. 잿빛과 푸른빛. 잔잔한 영화를 만들고 싶어요. 행복을 다룬 영화를." 이 말처럼 자크와 바르다는 부부애가 남달랐을 뿐 아니라 영화적 지향도 비슷했던 것 같다. 자크가 세상을 떠난 후 그에 관해 얘기할 때면 바르다는 그리움에 자주 울먹인다.

〈낭트의 자코〉(1991)는 죽음을 앞둔 자크 드미를 대신해 그의 글과 이야기를 토대로 만든 영화다. 정비소를 하던 아버지와 자상한 어머니 사이에서 인형극이나 영화를 좋아하던 소년 자코가 영화감독 자크로 성장하기까지의 과정을 그려냈다. 이 영화는 접었다 펼 수 있는 세폭화의 구조처럼 이루어져 있다. 컬러로 처리된 영화의 현재적 장면들과 대역을 써서 흑백으로 찍은 유년기 부분, 에이즈에 걸려 죽음을 앞둔 자크 드미의 모습, 이 세 부분이 계속 교차 편집되어 있다. 도입부에서 해변에 비스듬히 앉아 있는 자크와 그의 손가락 사이로 스르르 빠져나가는 모래처럼, 이 영화는 자크에게 남겨진 얼마 안 되는 시간과 싸우며 만들어졌다.

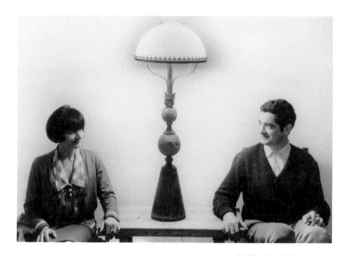

1960년대의 바르다와 자크 드미

촬영이 끝난 지 열흘 뒤에 자크는 세상을 떠났다. 그러나 클로즈업된 자크의 흰 머리칼과 눈동자, 피부, 반점, 반지를 낀 손 등은 손으로 천천히 쓰다듬는 것처럼 생생하게 영화속에 남아 있다.

　　생전에 자크 드미는 바르다의 매력이 무엇인지 묻는 질문에 "시적인 무언가. 시적인데 기이하죠"•라고 대답했다. 여기서 '시적인 무언가'란 기발한 상상력뿐 아니라 대상을 선택하는 안목, 사라져가거나 버려진 존재들을 극진하게

* 위 책, 301쪽

되살려내려는 노력, 사랑하는 사람들과의 정신적 유대, 섬세한 이미지와 함축적인 내레이션 등을 포함하는 의미일 것이다. 그 점에서 바르다의 영화는 영상으로 쓴 시에 가까워 보인다.

〈아녜스가 말하는 바르다〉는 그녀의 마지막 대화 또는 인사와도 같은 작품이다. 2019년에 세상을 떠났으니, 그야말로 죽기 직전까지 영화를 만든 것이다. 이 영화를 보다가 문득 "벽의 반대말은 해변이에요"라는 대사가 마음에 박혔다. 해변이 세계를 향해 탁 트인 전망을 보여준다면, 벽은 시야가 차단되거나 전망을 잃어버린 현실을 상징한다. 해변이 자연의 평화로움을 느끼며 몽상하기 좋은 장소라면, 벽은 사람살이의 애환과 역사를 읽어낼 수 있는 장소다. 그렇다면 바르다에게 '영화 쓰기'란 현실의 무수한 벽들을 넘어 마음의 해변에 가닿으려는 부단한 몸짓이 아니었을까.

행성과
거미

– 토마스 사라세노

"보이지 않는 것을
보이게 하고
들리지 않는 것을
들리게 하는
사라세노의 감각은
시인에 가깝다."

거대한
꿈의 구조물

　　　　　　　　　　　어떤 행성에 다녀왔다. 그 행성은 굳이 우주선을 타고 갈 필요가 없다. 버스나 지하철을 타고, 또는 얼마간 걸어서 그곳에 닿을 수 있다. 토마스 사라세노Tomás Saraceno, 1973~의 설치 작품 〈행성 그 사이의 우리Our interplanetary bodies〉가 전시 중인 국립아시아문화전당이 바로 그곳이다.

　　토마스 사라세노는 건축을 전공한 아르헨티나 작가로서, 예술과 건축의 결합뿐 아니라 열역학, 천체물리학, 생물학, 우주항공학 등 다양한 분야의 과학자들과 협업을 해왔다. 〈행성 그 사이의 우리〉 역시 건축공학적 설계와 예술적 심미성이 조화를 이룬 대작이다. 은은하게 빛나는 행성들 사이를 걷다 보면 2300평방미터가 넘는 전시실이 아득한 우주 공간처럼 느껴진다. 그 거대한 꿈의 구조물 앞에서 인간은 하나의 작은 점처럼 여겨진다.

　　이 전시는 작품들 몇 개가 유기적으로 연결되어 있다. 우선 전시 오프닝 행사에서 6시간 동안 광주 상공을 비행한

〈에어로센Aerocene〉이 있다. 에어로센은 화석연료 없이 공기와 바람, 태양열만으로 비행이 가능한 친환경적 주거공간이자 이동 수단이다. 크고 작은 구Sphere들 위로 떠 있는 검은 날개의 〈에어로센〉은 생태적 위기와 에너지의 한계 지점에 봉착한 지구에 지속 가능한 건축의 새로운 모델과 대안적 상상력을 보여준다.

그런가 하면, 어두운 전시장 한구석에서는 살아 있는 거미 한 마리가 집을 짓고 있다. 〈아라크니아Arachnea〉는 네필라거미Nephila Spider가 움직이면서 하나의 세계를 직조해내고 있는 현재진행형의 작품이다. 그 뒤편에 설치된 대형 스

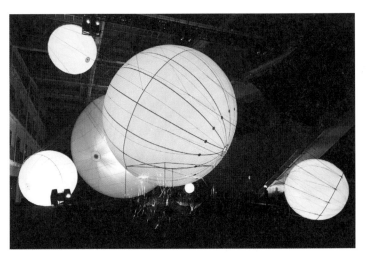

토마스 사라세노, 〈에어로센〉, 2017년

크린 위로는 전시장 안의 먼지들이 이동하는 경로가 유성우처럼 기록된다.

이렇게 실시간 투사되는 시각적 형상들과 함께 음향효과 또한 인상적이다. 고감도 마이크로 포착해낸 거미의 움직임과 먼지의 이동으로 생겨난 저음파는 알고리즘에 의해 소리로 변환되어 관객의 귀에 울려 퍼진다. 그 섬세한 소리들을 어찌 음악이라고 부르지 않을 수 있을까? 이처럼 보이지 않는 것을 보이게 하고 들리지 않는 것을 들리게 하는 사라세노의 감각은 시인에 가깝다.

망의
상상력

거대한 행성과 아주 작은 거미, 이들을 하나로 묶는 키워드는 '망Web'이다. 가벼운 탄성을 지닌 거미줄과 행성들을 연결하는 굵은 밧줄은 크기와 무게의 엄청난 차이에도 불구하고 유사한 형태와 기능을 지니고 있다. 유클리드기하학으로는 도저히 설명할 수 없는 우주적 기하학이 필요한 대목이다. 우주란 모든 개체들이 유기적으로 연결된 하나의 그물망이라는 것. 인간 역시 하나의 그물코에 불과하다는 것. 이미 세계는 인터넷을

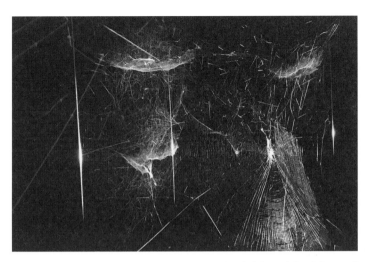

토마스 사라세노, 〈아라크니아〉, 2017년

통해 하나로 연결되었지만, 사라세노는 물리적 형태로도 '실현 가능한 유토피아Quasi Feasible Utopia'를 구현하려는 듯하다. 어쩌면 작가가 정작 보여주고자 하는 것은 현대 과학기술이 낳은 웅장한 작품 자체가 아니라 '행성'과 '거미' 사이에 놓인 '인간의 몸'인지도 모르겠다.

작가가 이 작품을 광주광역시에 기증할 의사가 있다는 기사를 보았다. 천상과 지상, 빛과 어둠, 기계와 유기체, 거시적인 것과 미시적인 것, 소리와 음악 등의 경계를 넘어 창조해낸 이 아름다운 우주를 계속 만날 수 있기를 바라는 마음이다. 먼 행성을 찾아 떠나지 않아도 그가 만든 행성과 행

성 사이를 부유하는 것만으로 우리의 사유와 감각은 좀더
유연하고 자유로워질 것이기에.

맞아,
바로 이 소리야!

– 류이치 사카모토

"모든 게 사라질
운명이라는 걸 알면서도
남은 시간 동안
'덜 부끄러운 무엇'을
보여주려고 애쓰는 것……."

나는 무릎 꿇고
고아처럼 간절하니

시를 쓸 때 류이치 사카모토
Ryuichi Sakamoto, 1952~의 음악을 자주 듣는 편이다. 사카모토는
〈마지막 황제〉〈전장의 크리스마스〉〈마지막 사랑〉〈레버
넌트〉 등의 영화음악으로도 유명하지만, 내가 즐겨 듣는 그
의 음반은 〈UTAU〉와 〈플레잉 더 오케스트라Playing the Orches-
tra 2013〉, 그리고 〈에이싱크ASYNC〉 등이다.

　류이치 사카모토는 2014년 새 앨범을 준비하던 중 후두
암 진단을 받았다. 그는 앨범 작업을 중단하고 무언가 다른
방식의 작업을 모색했다. 다큐멘터리 영화 〈코다Coda〉에서
는 류이치 사카모토가 발병 이후 새로운 음악을 찾아가는
과정을 만날 수 있다. 영화 중간중간에 그의 젊은 시절 작업
들이 소개되기도 하는데, 이십 대의 야심만만했던 뮤지션
은 어느덧 머리 희끗하고 병색이 완연한 노년이 되었다. 그
는 수많은 거장들의 영화에 출연하거나 음악 감독을 맡았
으며, 백남준, 알바 노토 등 세계적인 아티스트들과 컬래버
레이션을 했다. 백남준이 그를 가리켜 "세기말의 전자적 자

율신경을 상징한다"고 말할 정도였다. 이런 실험적 면모에도 불구하고 우리나라에서는 류이치 사카모토가 대중적인 작곡가나 뉴에이지 피아니스트 정도로 인식되어온 편이다.

전시공간 피크닉piknic에서 열린 〈류이치 사카모토—LIFE, LIFE〉라는 전시를 보았다. 설치미술이야 우리에게 이미 익숙한 장르가 되었지만, 설치 음악은 다소 생소했다. 이미 영화 〈코다〉와 〈에이싱크〉 공연 영상을 본 터라 익숙한 장면들도 있었지만, 그가 발견하거나 만든 소리들이 다양한 영상이나 사운드, 시 낭송 등과 결합해 미디어아트나 설치 작품으로 재탄생하는 과정을 감상하는 일은 자못 흥미로웠다.

사카모토는 건반을 누르고 얼마 지나지 않아 사라져버리는 피아노 소리에 맞서 "지속되는, 사라지지 않는, 약해지지 않는 그런 소리를 내내 동경해왔다"고 말한다. 영원성을 지닌 소리라니. 청각은 모든 감각 중에서 가장 빨리 휘발되는 감각이 아닌가. 그가 최근 음반과 전시를 통해 보여주는 예술의 영역은 영원하고 근원적인 소리에 대한 꿈을 눈앞에 펼쳐주고 있다. 〈에이싱크〉 공연 영상의 세 번째 곡 〈라이프, 라이프Life, Life〉에서 눈발이 하염없이 날리는 영상과 함께 낭송되었던 아르세니 타르코프스키Arseny Tarkovsky의 시처럼. 낭송이 끝나갈 무렵 문장 하나가 가슴에 와 박힌다.

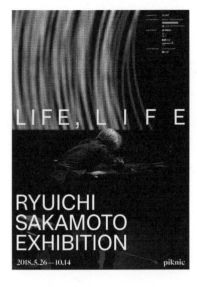

<류이치 사카모토
—LIFE, LIFE>전의 포스터

"꿈과 현실과 죽음도 파도 따라 가리라. 나는 무릎 꿇고 고아처럼 간절하니……."

암세포가 자신을 언제 죽음으로 이끌지 알 수 없는 나날 속에서, '고아처럼' 간절하게 살아 있는 소리들 앞에 무릎 꿇은 그의 모습에서 삶의 덧없음과 숭고함을 동시에 느끼게 된다. 결국 모든 게 사라질 운명이라는 걸 알면서도 남은 시간 동안 "덜 부끄러운 무엇"을 보여주려고 애쓰는 것. 바로 이런 태도가 사카모토를 드물게 좋은 예술가라고 생각하게 된 이유였다.

세상은 소리로
가득 차 있어요

류이치 사카모토는 더 이
상 화려한 선율과 화성에 집착하지 않는다. 일상의 다양한
환경음들을 모아서 그 소리들이 자연스럽게 음악이 될 때
까지 정성스럽게 배열하고 쌓아가는 일에 집중한다. 〈에이
싱크〉에서 그는 자신이 표현하거나 들려주고 싶은 음악이
아니라, 자신이 듣고 싶은 '음/음악'만을 담고자 했다. 마치
좋은 시가 늘 언어 이전의 언어 또는 언어 너머의 언어를 지
향하는 것처럼, 그는 음악 이전의 음악 또는 음악을 넘어선
음악에 도달하고자 노력해왔다.

이를 위해 사카모토는 사물과 자연의 온갖 소리들을
채집하기 시작했다. 대학 캠퍼스에서 매미 소리를 몇 시간
씩 녹음하기도 하고, 자신이 좋아하는 타르코프스키 감독
의 영화 중 인상적인 장면을 떠올리며 숲속을 걷기도 한다.
그러면서 낙엽을 밟는 발소리와 빗소리, 바람 소리, 새소리,
물소리 등을 녹음한다. 폐허에 버려진 쓰레기들을 나무 막
대기로 두드리며 각기 다른 질감의 소리를 채집하거나, 혼
잡한 거리와 시장의 소리들을 배경음으로 녹음하기도 한
다. 또한 조각가이자 사운드 아티스트인 해리 베르토이아
Harry Bertoia의 음향 조각Sound Sculpture을 기억해내고는 맨해튼

미술관까지 찾아가 그 소리들을 녹음해 온다.

　그의 집과 정원에는 다양한 소리 도구들이 설치되어 있다. 유리와 나무와 금속과 돌 등의 질료들이 서로 마찰하며 내는 소리들에 그는 세심하게 귀 기울이며 이를 기록한다. 대나무가 바람에 흔들리는 소리, 나뭇잎에 빗방울 떨어지는 소리, 주전자에서 물 끓는 소리, 창문 너머 불어오는 바람에 악보 펄럭이는 소리…… 심지어 피아노 건반 위에 내리는 햇빛까지도 어떤 소리를 내는 것만 같다. 일찍이 에릭 사티가 말한 '가구 음악'처럼, 그의 일상에 자리 잡은 평범한 사물들이 오케스트라처럼 미묘한 화음을 만들어내는 것이다. 소리들에 귀 기울이다가 문득 '맞아, 바로 이 소리야!' 할 때의 표정은 어떤 희열로 충만해 있다. 그 환한 웃음이 몸속의 암세포도 녹일 수 있지 않을까 싶을 정도로.

　류이치 사카모토는 아픈 몸을 이끌고 환경운동이나 사회운동에도 적극적으로 참여해왔다. 갈수록 우경화되어가는 일본 사회에 대한 비판적 발언도 서슴지 않았다. 그는 인간이 현대 문명을 통해 만들어낸 소리들은 조금씩 병들어 있거나 미쳐 있다고 여겼다. 그 소리들을 어떻게 하면 자연 상태로 되돌아가게 할 수 있을까. 그는 자연의 가장 원초적인 리듬과 순도 높은 소리를 만나기 위해 아프리카 케냐에도 가고, 북극에도 갔다. 기후 위기로 빙하가 녹아가는 북극

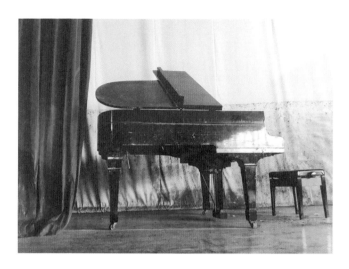

후쿠시마의 쓰나미가 지나간 곳에 남은 피아노

에서 얼음물 속에 녹음기를 넣고 "소리를 낚고 있다"고 말하는 모습은 소년처럼 천진해 보이기도 한다.

그는 또한 후쿠시마 원전 사고 현장을 찾아 출입 제한 구역에서 사진을 찍거나 소리를 채집했다. 쓰나미가 지나간 강당에 남아 있는 피아노 한 대. 조심스럽게 그 피아노를 열고 건반을 눌러보며 그는 "자연이 조율해준 피아노 소리가 좋다. 그런 소리가 내 안에도 있는 것 같다"고 말한다. 쓰나미를 겪은 피아노를 어루만지는 그의 손길에서 원전 사고로 희생된 사람들에 대한 애도와 진혼의 마음을 느낄 수 있다.

언제 죽을지 모르기에
삶은 무한하다

〈류이치 사카모토—LIFE, LIFE〉 전시장은 여러 개의 방으로 구성되어 있다. 그중 하나의 방에는 사카모토가 작곡과 영상 작업을 할 때 참조한 책들과 DVD, 악보 등이 전시되어 있다. 그 옆에는 헤드폰을 끼고 낭독을 들을 수 있는 코너가 있는데, 사카모토가 30년 전 참여했던 베르나르도 베르톨루치의 영화 〈마지막 사랑(원제 더 셸터링 스카이The Sheltering Sky)〉의 원작자인 폴 보울즈Paul Bowles의 작품 한 대목을 여러 언어로 녹음한 것이었다. 오래전 영화 작업에서 접했던 그 문장들이 죽음에 가까워진 사카모토에게 다시 찾아와 〈풀문Fullmoon〉이라는 곡으로 다시 태어나게 된 것이다.

언제 죽을지 모르기 때문에
삶이 무한하다 여긴다
모든 건 정해진 수만큼 일어난다
극히 소수에 불과하지만
어린 시절의 오후를
얼마나 더 기억하게 될까?
어떤 오후는 당신의 인생에서

절대 잊지 못할 날일 것이다

네다섯 번은 더 될지도 모른다

그보다 적을 수도 있겠지

꽉 찬 보름달을

얼마나 더 보게 될까?

어쩌면 스무 번,

모든 게 무한한 듯 보일지라도

- 폴 보울즈, 『마지막 사랑』(부분)

영화 〈코다〉의 마지막 대목. 겨울날 아침 사카모토는 바흐의 〈평균율〉을 아주 천천히 음미하듯 연주한다. 손이 곱아 오면 두 손을 비비거나 겨드랑이에 넣어 녹이면서 이 것이 '나만의 코랄 연주곡'이라고 말한다. 바흐가 살았던 시 대는 전염병과 굶주림으로 많은 사람들이 죽었고, 그로 인 한 우울이 바흐의 음악에는 깔려 있다는 설명을 그는 덧붙 인다. 사카모토 역시 현대 문명이 낳은 시대적 우울과 질병, 그리고 자신의 고통을 이렇게 위로하고 있는 것일까. 그것 은 일종의 '기도'였다. 바흐의 단순하고 소박한 멜로디가 울 려 퍼지고, 그는 이내 손을 거둔다. "날마다 조금씩 치기로 했어요"라는 말을 남기고 피아노를 떠나는 뒷모습에서 영 화는 끝난다. 그는 오늘도 바흐의 〈평균율〉을 조금 연주했

을 것이다. 부디 그 짧고 간절한 연주가 오래오래 계속될 수
있기를…….

걷기, 찢긴 곳을
꿰매는 바느질

– 마리나 아브라모비치

"영혼의 샴쌍둥이처럼
 생일까지 똑같았던 이 연인이
 10여 년 동안 함께해온
 시간을 정리하기에는
 90일의 긴 고행의 시간이
 필요했는지도 모른다."

만리장성의
내장 속을 걷기

몇 해 전 처음으로 문을 연
제주 비엔날레의 주제는 〈투어리즘Tourism〉이었다. 관광의
빛과 그늘을 온몸으로 경험해온 제주도로서는 중요한 화두
가 아닐 수 없다. 초대된 작품 중에는 유고슬라비아 출신의
퍼포먼스 예술가 마리나 아브라모비치Marina Abramović, 1946~
의 다큐멘터리 〈연인들, 만리장성 걷기The Lovers, The Great Wall
Walk〉도 있었다. 평소에 그녀의 작품 세계에 관심을 가져온
나로서는 그 영상을 직접 보고 싶어서 비행기를 탔고, 한 시
간 넘게 어두운 방에 앉아 눈으로나마 만리장성을 따라 걸
었다.

아브라모비치와 그녀의 연인이자 동료인 울라이. 다큐
멘터리는 두 사람이 만리장성 양끝에서 각자 걷기 시작해
90일 만에 중간에서 만나기까지의 여정을 담고 있다. 붉은
외투를 입은 아브라모비치는 황해에서, 푸른 외투를 입은
울라이는 고비사막에서 여정을 시작한다. 아직 겨울의 기
운이 남아 있는 3월에서 여름이 가까워지는 6월까지, 두 사

마리나 아브라모비치,
〈연인들, 만리장성 걷기〉, 1988년

람의 걸음에 따라 계절이나 주변 풍경도 달라져간다. 광활
한 산맥이 펼쳐지는가 하면 드넓은 들판이나 물가에 이르
기도 하고, 염소 떼를 모는 유목민들과 만나거나 원주민 마
을에서 음식을 먹고 바닥에 누워 잠을 자기도 한다. 낯선 풍
경과 사람들 속에서 느끼는 경이로움이나 두려움은 여행이
우리에게 베풀어주는 선물이다. 특히, 긴 도보 여행이란 몸
의 한계와 싸우면서 스스로 마음을 비워가는 정신적 여정
이기도 하다. 비평가 토머스 매커빌리의 표현을 빌리자면,
거대한 용을 닮았다는 만리장성의 내장 속에서 각자 걸으

며 두 사람은 "지표면을 한데 묶는 뱀의 힘"을 발견했을 것이다.

그런데 두 사람은 왜 만리장성이라는 공간을 선택했을까? 여기에는 여러모로 상징적 의미가 있어 보인다. 동유럽과 서유럽에서 각각 성장한 두 사람은 일찍이 소련이 만들어놓은 '철의 장막'을 경험했다. 중국의 만리장성 역시 외적을 막기 위해 쌓은 거대한 성벽이자 배타적 경계선이다. 따라서 만리장성을 처음부터 끝까지 걷는다는 것은 장벽을 길로 여는 일이고, 냉전의 질서를 평화의 질서로 바꾸어내는 상징적 행위라고 할 수 있다. 그런 점에서 두 사람의 걷기는 단순한 신체적 활동을 넘어 중요한 정치적·문화적 의미가 있다.

리베카 솔닛은 『걷기의 인문학』 서문에서 걷는 행위를 바느질에 비유했다. 걸어가는 사람이 바늘이라면 걸어가는 길은 실이 되고, 걷는 일은 대지를 꿰매는 바느질 같은 것이라고 그는 말한다. 그러니까 걷는다는 것은 찢어짐에 맞서는 저항의 행위인 셈이다. 아브라모비치가 수행해온 많은 퍼포먼스들이 세계의 전쟁과 폭력을 고발하고 그 상처를 치유하려는 제의적 성격이 있다는 점을 감안한다면, 〈연인들, 만리장성 걷기〉에서 개인적 관계에 대한 탐구를 넘어선 사회 문화적 메시지를 읽어내는 것은 자연스러운 해석일

것이다.

22년 만의
재회

　　　　　　　　　서로를 향해 걸어오던 두
사람은 1988년 6월 27일 산시성 선무현 근처 산길에서 마침
내 만난다. 그런데 그 극적인 해후를 마지막으로 두 사람은
갑자기 헤어지고 만다. 애초에 결혼 여행을 계획했던 것이
우여곡절 끝에 이별식이 되어버린 셈이다. 영혼의 샴쌍둥
이처럼 생일까지 똑같았던 이 연인이 10여 년 동안 함께해
온 시간을 정리하기에는 90일의 긴 고행의 시간이 필요했
는지도 모른다. 많은 것을 비워낸 듯한 표정으로 마지막 포
옹을 하고 돌아서는 두 사람의 짧은 미소가 긴 여운으로 남
는다.

　　그렇게 돌연 헤어진 두 사람은 22년 후에 잠시 재회하
게 된다. 2010년 뉴욕현대미술관MoMA에서 열린 회고전에
서 아브라모비치는 736시간의 퍼포먼스를 진행했다. 〈예술
가가 여기 있다The Artist Is Present〉라는 제목처럼, 매일 7시간씩
석 달 동안 의자에 앉아 낯선 방문객들과 대면하며 1분간 말
없이 서로의 눈을 응시하는 것이었다. 그 퍼포먼스의 가장

극적인 장면은 옛 연인 울라이와의 예기치 않은 만남이다. 자신 앞에 방금 앉은 사람이 울라이라는 걸 알아차리자 아브라모비치의 표정이 흔들리기 시작하고 이윽고 눈물이 주르륵 흘러내린다. 그녀는 오직 관객의 눈만 응시한다는 자신의 규칙을 깨고 탁자 위로 두 손을 건넸다. 뫼비우스의 띠처럼 두 사람의 손이 다시 연결되는 순간이었다. 〈연인들, 만리장성 걷기〉의 마지막에 지었던 짧은 미소보다 긴 세월 뒤에 옛 연인을 만나 흘리는 눈물에 대해 더 많이 생각하게 되는 것은 무슨 이유에서일까.

이 대지는
누구의 것인가

– 황윤

"야생동물의
눈에 비친
가장 위험한 동물.
그것은 바로 나다."

야생동물의
눈에 비친 그들

우리가 평소에 볼 수 없는
야생동물을 만나게 되는 건 도로 위에서다. 달리는 자동차
에 치여 피를 흘리거나 먼지가 되어 무의미하게 날아오르
는 야생동물의 시체들. 그 로드킬의 실상에 대한 본격적인
연구가 거의 처음으로 이루어졌다. 최태영, 최천권, 최동기
로 이루어진 연구팀은 30개월 동안 지리산 인근 세 가지 유
형의 도로(88고속도로, 산업도로, 섬진강변 도로) 120킬로미터
구간에서 무려 5700여 건의 로드킬을 발견했다. 황윤 감독
의 다큐멘터리 영화 〈어느 날 그 길에서〉는 이 세 사람이 야
생동물들의 사체를 확인하고 사고 지점과 유형을 분석하는
과정을 따라가며 '로드킬'을 사회적 의제로 제출했다.

그런데 이 영화는 일반적인 환경 다큐멘터리나 자연
다큐멘터리와는 분명히 다르다. 감독과의 대화에서 황윤은
이 영화를 만들게 된 것이 어떤 목적의식에 의해서가 아니
라 '야생동물 소모임' 활동을 하면서 야생동물의 삶과 죽음
에 눈을 뜨게 되었고 그 불편한 진실을 외면할 수 없었기 때

문이라고 말했다. 그래서인지 계몽적 의도나 생태적 정보 전달보다는 인간중심적 시선에서 벗어나 야생동물을 대변해주려는 충정 같은 게 느껴진다. "동물의 마음을 통역하는 영매이고 싶다"는 감독의 말처럼, 이 영화는 '현상'보다는 '마음'에 귀를 기울인다.

영화의 환기력은 감독의 의도가 선명하게 드러난 장면보다는 원초적인 '이미지'와 '소리'를 통해 더 강렬하게 살아난다. 영화가 끝난 뒤에도 내내 뇌리에 남아 있는 이미지와 소리가 있다. 야생동물들의 클로즈업된 눈동자와 질주하는 자동차 불빛, 그리고 자동차 바퀴들이 내는 굉음이 그것이다.

싸악— 싸악— 싸악— 싸악— 싸악— 싸악— 싸악— 싸악— 싸악—

이 소리는 자동차의 둥근 바퀴가 섬뜩한 칼날일 수도 있다는 것을, 운전대를 잡고 있는 한 누구나 잠재적 살해자라는 사실을 각성시킨다. 그런 점에서 〈어느 날 그 길에서〉는 야생동물의 로드킬에 관한 영화인 동시에 자동차 문명에 대한 근본적인 성찰을 요구하는 영화라고 할 수 있다. 야생동물의 눈에 비친 가장 위험한 동물. 그것은 바로 나다.

대지의 거주자들을 위한
생존 지침

인간이 야생동물들과 대지의 거주자로서 공존할 수 있는 길은 과연 무엇일까. 이에 대해 이 영화가 뚜렷한 답변을 제시하고 있는 것은 아니다. 하지만 생태 통로나 유도 펜스 등 정부가 제시한 로드킬 저감 대책만으로 야생동물들의 희생을 막을 수 없다는 사실은 분명하다. 3년간의 연구만으로는 로드킬의 원인이나 패턴 등에 대해 충분히 규명하기는 어려웠을 것이다. 사고 지점을 표시한 점들이 도로와 나란히 하나의 선을 이루고 있는데, 이것은 무엇을 말해주는가. 결국 도로와 자동차가 증가하는 한 앞으로도 야생동물들의 죽음은 증가할 수밖에 없다는 뜻이다.

영화는 야생동물의 입을 빌려 '대지의 거주자들을 위한 다섯 가지 생존 지침'을 제시한다.

첫째, 네 바퀴 달린 동물보다 빨리 달려라.
둘째, 인간들의 길로 가지 마라.
셋째, 유혹에 넘어가지 마라.
넷째, 모든 종류의 장애물을 넘어라.
다섯째, 눈에서 불을 뿜는 동물을 피하라.

〈어느 날 그 길에서〉 한 장면

그러나 이러한 생존 지침을 야생동물들이 의식하거나 선택할 수 있는 게 아니기에, 이 지침은 인간을 향한 풍자적 표현으로 보아야 할 것이다. 따라서 다섯 가지 생존 지침을 이렇게 바꾸어 말할 수도 있겠다.

첫째, 자동차의 속도가 시속 60킬로미터 이하만 되어도
　　로드킬을 상당히 줄일 수 있다는 것.
둘째, 인간의 도로가 아니라 동물들이 마음 놓고 다닐 수
　　있는 생태적인 통로가 필요하다는 것.
셋째, 야생동물이 도로를 건너는 것은 유혹이 아니라 생

존을 위한 어쩔 수 없는 활동이라는 것.

넷째, 중앙분리대나 옹벽, 가드레일 등의 장애물은 야생
동물들에게는 감옥의 벽이나 다를 바 없다는 것.

다섯째, 고라니 같은 동물들에게는 자동차의 불빛이 순
간적으로 눈을 멀게 만든다는 것.

이런 예방책이나 대안을 넘어 이 영화는 더 근본적인
질문을 던지고 있다. 이 대지는 원래 누구의 것인가. "우리
는 이곳을 '길'이라 부르고 이들은 이곳을 '집'이라 부른다"
는 영화 포스터의 문구처럼, 야생동물들은 수만 년 전부터
대지에서 살아온 거주자들이다. 이들은 먹이를 찾고 짝짓
기를 하고 물을 마시기 위해 이동하는 다른 길을 알지 못한
다. 그러나 인간의 편의를 위해 만든 도로는 자연의 핏줄을
마디마디 끊어놓았다. 이런 상황에서 야생동물들은 인간이
라는 침입자를 향해 무슨 말을 하고 싶어할까. 영화는 야생
동물들의 대사를 내레이션이 아니라 검은 자막 위에 지문
으로 처리하고 있다. 이는 인간중심적 시각이나 의인화의
위험을 되도록 줄이고 동물의 침묵을 되살리려는 의도로
보인다. 야생동물을 대상화하지 않으면서 그에 대해 말한
다는 것의 힘겨움은 영화만의 문제가 아닐 것이다.

야생동물들의 눈에 비친 인간은 '네 바퀴 달린 동물' 또

는 '눈에서 불을 뿜는 동물'에 올라탄 또 다른 동물에 불과하다. 자동차 백미러에 비친 눈동자들, 자동차 핸들을 잡은 손목들, 도로를 건너는 발목들…… 이 파편화된 이미지처럼 야생동물들에게 인간은 오직 도로와 자동차로 대변될 뿐이다.

실제로 자동차라는 물체는 대상에 대한 구체적인 실감을 상당히 빼앗아 버린다. 자동차의 외피를 이루고 있는 얼마간의 고철 덩어리와 바퀴라는 매개물이 대상과의 접촉을 가로막고 감각을 둔화시키기 때문이다. 자동차가 달리는 동안 창밖의 공간은 살해되고, 그 살해되는 존재들에 대해 자기도 모르게 무심해진다. 맨발로는 차마 밟고 지나갈 수 없는 생명체의 주검을 바퀴로는 얼마든지, 아무 감각 없이, 뭉개고 갈 수 있다.

'길'의 윤리학을
위하여

그런데 더 심각한 문제는 이러한 실물감의 둔화나 마비가 곧 윤리적인 감각의 둔화로 이어진다는 데 있다. 〈어느 날 그 길에서〉를 보면서 우리가 깊이 생각해야 할 문제는 '길'의 윤리학이다. 야생동물

이 우리가 관리하거나 보호해야 할 대상이 아니라 대지라는 어머니에게서 태어난 형제요 자매라는 사실을 실감하는 것, 그때 비로소 '길'은 죽음의 장소에서 생명의 장소로 바뀔 수 있다. 로드킬 연구자 최태영이 동물의 눈을 좀더 유심히 바라보라고 권유하는 이유도 거기에 있다. 실물을 통해서든 영화를 통해서든 동물의 눈을 마주한 사람들은 핸들을 잡을 때마다 그 눈동자를 조금이나마 의식하게 될 것이기 때문이다.

길이란 우리가 어떤 속도로, 얼마나 낮은 자세로 걸어가느냐에 따라 매우 다른 얼굴을 보여준다. 맨발의 보행자에게 길은 생명을 발견하고 느끼는 터전이지만, 속도광에게 길은 끝없이 단축해야 할 공간적 거리에 불과하다. 더 빠르게, 더 편리하게, 더 부유하게 살려는 사람이나 사회에 있어 '길'은 오로지 실용적이고 경제적인 가치를 지닐 뿐이다. 그들의 눈에는 '길'의 윤리를 말하는 것 자체가 우스운 일처럼 보일 것이다.

알도 레오폴드는 『모래 군郡의 열두 달』의 마지막 장에서 '토지 윤리'를 말한 바 있다. 그는 윤리가 순차적으로 발전한다고 보았다. 그동안의 윤리가 개인들의 관계를 다루는 윤리에서 개인과 사회를 다루는 윤리로 발전했다면, 그것을 생명 공동체를 포함한 토지 윤리로 확장시켜야 한다

고 주장한다. 여기서 생명 공동체의 범위는 토양과 물, 식물과 동물, 그리고 전체적으로 토지를 포함하며, 인간의 역할은 토지 공동체의 정복자에서 평범한 구성원이자 시민으로 바뀐다. 이렇게 되기 위해서는 대지의 다른 거주자들에 대한 존중과 사랑이 필요하지만, 현대인의 삶은 대지나 야생의 영역과 철저하게 단절되어 있다. 레오폴드 역시 그 단절을 극복하고 문명적 삶에 대항할 수 있는 사람들이 다수일 수 없다는 사실은 인식하고 있다. 다만, 토지의 가치를 경제적 문제뿐 아니라 윤리적이고 심미적인 차원에서 바라보아야 한다는 그의 전언에 귀 기울일 필요가 있다.

영화 〈어느 날 그 길에서〉가 제기하는 문제는 숱한 야생동물들의 죽음이 과연 윤리적으로 심미적으로 옳은가 하는 것이다. "한국에는 10만 킬로미터가 넘는 자동차 길이 있다"는 자막으로 영화는 시작된다. 그런데 한국도로공사는 몇 년 이내에 고속도로를 20만 킬로미터까지 건설하고, 대부분의 도로를 4차선으로 확장하겠다고 한다. 과연 주행 시간이 단축되면 우리가 더 행복해지고, 단절된 관계가 이어지게 될까? 그리고 길과 대지가 인간의 것이라는 생각이 그위에 깃들어 살아가는 생명체들에게도 두루 온당한 것일까? 이런 질문을 던지기 시작할 때 '어느 날 그 길에서' 윤리는 시작될 것이다.

한 사람이
여기 있다

- 정영창

"그의 초상화,
이 고통의 서사시 앞에서
우리는 '사람이란 어떤 존재인가'
다시 묻게 된다.
그리고 '세계란 어떤 곳인가'
성찰하게 된다."

사람을
그린다는 것

　　　　　　　　　　새삼 '사람'이라는 말의 기
원에 대해 생각해본다. '사람'은 '살다〔生〕'라는 동사 어간
에 명사형 접미사를 붙인 말로, '살아 있는 것, 곧 생명체'를
의미한다. '살다'라는 동사는 다시 '살'이라는 명사에서 왔
으니, '사람'이라는 말에는 '몸을 가진 존재' 또는 '힘이나
기운을 지닌 존재'라는 뜻도 들어 있다고 할 수 있다. 영어
로 'Man'이나 'Human'은 흙으로 사람을 빚었다는 성서의
내용처럼 '흙'이라는 뜻의 라틴어 'Humus'에서 유래했다.
최초의 인간인 'Adam'은 히브리어로 '사람'이라는 뜻이고,
이 말은 '흙'을 뜻하는 'Adama'에서 왔다고 한다. 일본어로
'사람'을 뜻하는 '히토ひと'는 '영혼이 머무는 곳'이라는 뜻
이다.

　　이 어원들에 비추어본다면, 사람을 그린다는 것은 사
람의 몸과 영혼, 그 속에 깃든 생명력을 그리는 일이다. 인
물의 외형뿐 아니라 정신까지 담아내야 한다는 '전신사조
傳神寫照'는 동양화의 전통에서도 강조되어온 바다. 그리고 보

정영창, 〈한 사람〉전의 전시장 전경

면 '형사形似, 형상의 닮음' 못지않게 '신사神似, 정신의 닮음'를 중시한 것은 고대에서 현대까지 통용되는 인물화의 불문율이 아닐까 싶다. 또한, 사람을 그린다는 것은 삶과 등을 맞대고 있는 죽음의 그림자와 대면하는 일이기도 하다. 우리의 몸은 수많은 죽음의 인자들에 대항해 매 순간 싸우고 있다. 몸은 삶과 죽음이 싸우는 전쟁터이자, 욕망과 초월이 하루에도 몇 번씩 엎치락뒤치락하는 도량이다. 따라서 한 사람의 초상화에는 그의 몸이 환경에 어떻게 대응해왔는지가 여실히 드러난다. 그런 의미에서 한 사람을 그린다는 것은 한 세계를 그리는 일이다. 그리고 한순간을 그린다는 것은 한 사람의 일생을 그리는 일이기도 하다.

정영창의 개인전 〈한 사람〉에서 복수의 인물이 등장하는 경우는 많지 않다. 화폭 전체가 오로지 한 인물의 극적인 순간을 포착하는 데 집중한다. 그렇게 개별적으로 호명된 한 사람 한 사람의 이미지들은 한국의 현대사뿐 아니라 세계 곳곳에서 일어나고 있는 폭력과 전쟁의 참상을 증언하고 있다. 검은 허공에 떠 있는 듯한 얼굴들. 세계를 떠도는 유령들의 귀환. 묵시록적인 분위기를 풍기는 이 초상화들은 망각의 강에서 방금 건져 올린 물고기처럼 죽음의 물기를 머금은 채 고통의 비늘을 파닥거린다. "고통은 아주 어두운 빛깔"이라고 말했던 케테 콜비츠의 말처럼, 정영창의 손

에서 태어난 초상들은 강렬한 검은 빛을 띠고 있다.

검은 빛의
환대

정영창은 그동안 전쟁과 폭력에 희생당한 사람들을 주로 그려왔다. 누군가에 의해 눈이 가려지거나 입이 틀어막힌 채 공포에 사로잡힌 사람들을. 세계 곳곳에서 이름도 없이 죽어간 그들은 한 번도 역사의 주인공이 되어본 적이 없으며, 제대로 기념과 추모의 대상도 되지 못했다. 〈희생자Victim〉의 얼굴 없는 인물 역시 온몸이 피투성이가 되어 거리에 쓰러져 있다. 그런데 그의 머리에서 흘러내린 흥건한 핏물은 한반도의 형상을 하고 있다. 이런 방식으로 그는 각기 다른 폭력의 역사를 하나의 화폭에 담아낸다.

전시의 대표작인 〈문규현〉과 〈윤상원〉은 제주의 4.3과 광주의 5.18을 연결하는 상징적 인물들이다. 문규현 신부, 분단국가의 금기와 현대사의 질곡을 온몸으로 돌파해온 평화의 사제로서 그가 현대사에 남긴 발자국들은 의연하고 돌올하다. 평화와 통일을 위해 평생 헌신했던 그는 새만금 갯벌을 살리기 위한 삼보일배를 했고, 제주 강정마을에 해

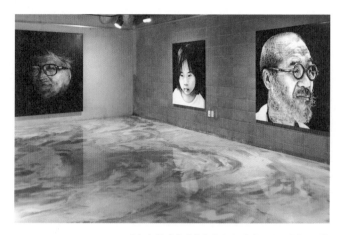

<한 사람>전에 전시된 작품들. 가장 오른쪽이 <문규현>

군기지가 들어서는 걸 막기 위해 온몸으로 싸우기도 했다. <문규현>을 보면, 굳게 다문 입술이나 희게 빛나는 수염과 머리카락에서 강직한 성품과 결기가 느껴진다. 그러면서도 안경 너머 먼 곳을 응시하는 그의 눈빛에는 어떤 근심과 고단함이 어려 있는 것 같기도 하다.

그에 비해 <윤상원>에서는 청년 열사의 순결한 얼굴을 통해 5월의 상처를 치유하려는 작가의 의도가 읽힌다. 그의 얼굴 위로 부드럽게 흘러내리는 흰 젖줄기들은 말한다, 광주에서 희생된 이들의 붉은 피와 땀이 살아남은 자들을 치유하고 생명을 키우는 원천이라고. 청년 윤상원은 자신의 일기에 적었듯이 "옳고 그름을 분간하는 사람이 참다운 사

정영창, 〈윤상원〉, 2016년

람이라고", "남을 위해서 봉사하는 일이 값어치 있는 일"이
라고 생각했고, 그 길을 몸소 실천했다. 오늘 우리 앞에 도
착한 그 서늘한 눈동자가 묻고 있는 것은 무엇일까.

　이렇게 정영창이 그린 초상화들은 세계에 대한 낙관과
비관을 동시에 품고 있으며, 폭력의 가해자와 피해자를 나
란히 보여줌으로써 그에 대한 해석은 온전히 보는 이의 몫
으로 남겨놓는다. 그러면서도 하나의 얼굴에 포박된 어떤
순간 속으로, 그 내면의 슬픔과 공포 속으로 보는 이를 끌어
들인다. 이러한 흡인력은 자신이 그리는 인물의 내면과 깊
이 동화되어야 가능하다. 그러한 거리 좁히기의 과정을 통
해 완성된 이 고통의 서사시 앞에서 우리는 '사람이란 어떤

존재인가' 다시 묻게 된다. 그리고 '세계란 어떤 곳인가' 성찰하게 된다.

"사람이란 무엇인가? 생명의 근원과 생성과 소멸, 인간의 삶과 죽음, 폭력과 전쟁, 사랑과 평화 등 인류 역사의 근원적 질문을 놓지 못한다"는 작가의 말처럼, 세계에 대한 수많은 질문과 탐색은 결국 '사람'이라는 말로 귀결된다. 그런 의미에서 정영창이 기록하고 조형해낸 초상들을 한 사람 한 사람을 위한 '검은 빛의 환대'라고 불러도 좋을 것이다.

2
나、스스로의
뮤즈가 되어

나는
나를 낳을 거야

– 파울라 모데르존 베커

"나는 뭔가가
되어가고 있어.
나는 내 인생에서
가장 격렬하게
행복한 순간을 살고 있어."

자화상, 30세,
여섯 번째 결혼기념일

1906년 봄, 파울라 모데르존 베커Paula Modersohn-Becker, 1876~1907는 파리의 작은 스튜디오에서 몇 점의 자화상을 완성했다. 그녀는 독일 브레멘 근교의 화가촌인 보르프스베데를 떠나 혼자 파리에 왔다. 네 번의 파리 체류를 통해 세잔과 고갱 등을 만나며 새로운 예술적 자극과 토양을 접할 수 있었고, 그 덕분에 보르프스베데에서 그리던 목가적 풍경화에서 벗어나 아주 개성적인 인물화를 그리기 시작했다. 남성 화가들도 누드 자화상을 거의 그리지 않던 시대에 여성 화가로서 누드 자화상을 그린 것은 그녀가 처음이었다.

이 반라半裸의 자화상에서 커다란 호박 목걸이 아래 불룩한 배는 만삭에 가까운 것처럼 보인다. 하지만 그녀는 실제로 임신한 상태가 아니었다. 가난과 싸우면서도 그림에 대한 열정과 포부로 충만하게 차오른 모습을 만삭의 상태로 표현한 것이다. 둥근 배를 두 손으로 감싼 채 세상을 향해 "이게 나야"라고 말하는 듯한 표정, 그리고 굳게 다문 입

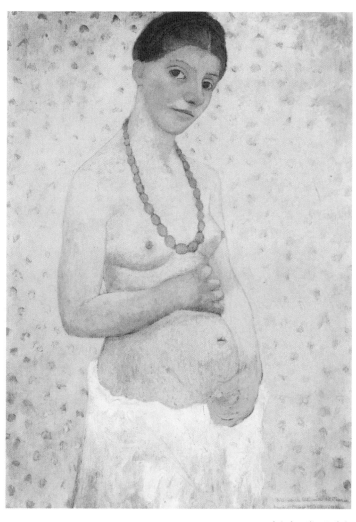

파울라 모데르존 베커,
〈자화상, 30세, 여섯 번째 결혼기념일〉, 1906년

술과 커다란 눈동자에는 어떤 결연한 의지와 강렬한 자의식이 깃들어 있다. 시인 릴케는 일찍이 그 눈길에서 '참된 가난'으로 가득 찬 어떤 '성스러움'을 읽어낸 바 있다.

파울라는 보르프스베데 공동체의 설립자 중 한 명인 오토 모데르존을 만나 결혼했지만, 나이 차이와 서로 다른 예술관 때문에 남편과 불화를 겪었다. 그녀는 자신을 가두어온 가정과 보르프스베데로 다시는 돌아가지 않을 작정이었다. 이 그림에 파울라는 〈자화상, 30세, 여섯 번째 결혼기념일〉이라는 제목과 함께 'P. B.'라는 서명을 남겼다. 그날이 여섯 번째 결혼기념일이라는 걸 기억하고 있었지만, 그녀는 남편의 성姓인 '모데르존'을 더 이상 적어 넣지 않았다. 누구의 아내로서가 아니라 한 사람의 화가로서 독립선언을 한 셈이다. 파울라는 이렇게 자화상을 통해 자기 내부에서 격렬하게 움직이는 '또 다른 나'를 낳고자 했던 것이다.

나는 뭔가가
되어가고 있어

파울라가 이 시기에 그린 또 다른 그림이 있다. 〈옆으로 누운 어머니와 아이 II〉에는 어머니와 갓난아기가 다정하게 얼굴을 마주 보고 누워 있

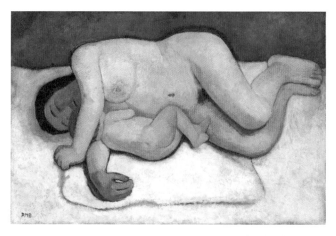

파울라 모데르존 베커,
〈옆으로 누운 어머니와 아이 Ⅱ〉, 1906년

다. 젖을 물리고 있는 것 같기도 하고, 둘이서 까무룩 단잠
을 자고 있는 것 같기도 하다. 어머니와 아기의 둥근 몸은
세상의 어떤 시선도 의식하지 않은 채 평화를 누리고 있다.
〈빌렌도르프의 비너스〉를 떠오르게 하는 어머니의 몸은 풍
만한 가슴과 배꼽과 음모가 무방비로 드러나 있다. 여성의
육체를 섹슈얼리티와 관음증의 대상으로 다루던 남성 화가
들과는 확연하게 다른 느낌이다.

　　단순한 선으로 원시적인 건강성을 보여준다는 점에서
그녀의 어떤 그림들은 고갱을 연상하게 한다. 그러나 유럽
남성 화가가 식민지 원주민 여성을 바라볼 때 가지기 쉬운

지배의 심리나 성적 대상화가 그녀의 그림에서는 전혀 나타나지 않는다. 내면에서 발현되는 여성성에 힘입어 그녀는 그림 속 어머니와 아이라는 타자와 자연스럽게 하나가 될 수 있었다.

이 무렵 파울라는 언니에게 돈을 보내달라는 편지를 쓰면서 이렇게 적었다.

"나는 뭔가가 되어가고 있어. 나는 내 인생에서 가장 격렬하게 행복한 순간을 살고 있어."

자신이 원하는 그림을 마음껏 그리면서 느끼는 말할 수 없는 충일감이 이 그림에도 잘 나타나 있다. 앞에서 말한 자화상뿐 아니라 〈옆으로 누운 어머니와 아이 II〉 역시 파울라가 아기를 잉태하기 전에 그린 것이다. 남편의 전처가 낳은 아기가 아니라 자신의 아기를 갖고 싶었던 파울라의 소망이 이런 상상적 이미지로 나타난 것인지도 모르겠다. 그로부터 얼마 후에 파리로 찾아온 남편과 지내면서 임신을 한 그녀는 결국 남편과 함께 보르프스베데로 돌아가야 했다. 화가로서 어렵게 독립을 시도했지만, 파울라는 출산과 경제적 조건 때문에 남편과 재결합할 수밖에 없었다.

당신은

당신을 다 써버렸어요

 그러나 안타깝게도 파울라
는 딸을 출산한 직후인 1907년 11월 20일 다리의 통증을 호
소하며 세상을 떠났다. 그녀가 꿈꾸던 화가로서의 삶은 짧
고 격렬한 파티처럼 끝이 났다. 그로부터 1년 가까운 시간이
흐르고, 릴케는 꼬박 사흘에 걸쳐 「어느 여자친구를 위하
여」라는 조시弔詩를 썼다.

 릴케는 화가인 아내 클라라와 보르프스베데에 사는 동
안 파울라 부부와 가깝게 지냈다. 여성으로서의 역할과 예
술가적 자의식 사이에서 고민하던 파울라를 깊이 이해했기
에, 그녀의 죽음에 릴케는 누구보다도 안타까워했을 것이
다. 열 페이지가 넘게 이어지는 이 진혼곡에는 릴케의 간절
한 애도와 죽음에 대한 통찰이 담겨 있다.

 파울라의 때 이른 죽음 앞에서 릴케는 "당신은 당신을
다 써버렸"다고, "당신은 당신의 피를 재촉하며, 어서 가라
쿡쿡 찔렀"고, "당신은 당신의 피를 화덕이 있는 곳까지 잡
아끌었"다고 탄식했다. 임신으로 무거워진 몸에도 불구하
고 창작열을 지나치게 불태운 나머지 그녀는 자신의 육체
에 죽음의 씨가 뿌려진 줄도 몰랐다. 그렇게 파울라는 자신
의 생명을 예술이라는 제단에 내주었다. 아기를 낳기 위해

활짝 열렸던 그 자리는 끝내 봉합되지 못했다. 그리고 "아이와 더불어 낳아놓은 어둠"이 결국 파울라를 삼켜버렸다.

말과 나는
같은 삶을 사네

– 마리 로랑생

"다른 누구를 위한
뮤즈가 아니라
'스스로의 뮤즈'가 되어
부르는 그녀들의 노랫소리가
들려오는 듯하다."

시인에게
영감을 주는 뮤즈

나는 사실 마리 로랑생Marie Laurencin, 1883~1956의 그림을 별로 좋아하지 않았다. 우수에 젖은 여인들이 주로 등장하는 그녀의 그림을 보며 감상성이나 장식적 요소가 강하다는 인상이 들었기 때문이다. 파스텔 톤의 화사한 색채와 부드러운 곡선에서는 왠지 부르주아적 안온함이 느껴지는 것 같았다. 그러나 〈마리 로랑생 전展—색채의 황홀〉을 통해 그녀의 삶과 예술을 전체적으로 조감하면서, 로랑생이 일구어낸 '여성성'에 대해 다시 생각해보게 되었다.

마리 로랑생이 화가로 활동을 시작한 20세기 초 파리는 야수파, 입체파, 표현주의, 초현실주의 등 아방가르드 사조들이 다양하게 꽃을 피운 예술의 중심지였다. 조르주 브라크의 소개로 젊은 화가들의 아지트였던 '세탁선Bateau-Lavoir'에 드나들게 된 로랑생은 남자들 틈에서 거의 유일한 여성 화가였다. 로랑생이 그린 〈예술가 그룹〉(1908)에는 자신과 연인 아폴리네르, 피카소와 그의 첫 연인 페르낭 올리비

마리 로랑생의 모습.
1912년 무렵

에가 나란히 다정한 포즈를 취하고 있다. 그러나 두 여인은 남성 예술가들의 동등한 동료라기보다는 영감을 주는 '뮤즈'에 가까워 보인다. 아폴리네르가 당시 앙리 루소에게 주문했던 그림 〈시인에게 영감을 주는 뮤즈〉에서도 로랑생으로 짐작되는 뮤즈는 손가락으로 하늘을 가리킨 채 종이와 펜을 든 아폴리네르 옆에 서 있다. 또한 시인 장 콕토가 "야수파와 입체파 사이에 덫에 걸린 불쌍한 암사슴"이라며 로랑생을 비하한 말에서도 남성 중심적 관점을 읽을 수 있다.

그에 비해 아폴리네르는 여자들의 재능이 문학과 예술에서 꽃피는 시대가 도래했다며 그 대표적인 사례로 로랑생을 치켜세웠다. 아폴리네르가 입체파 화가들에 대해 쓴 책인 『미학적 명상』 교정지를 보면, 그는 로랑생의 위치를 신진 화가들이 아니라 피카소, 브라크 바로 다음에 넣으려 했다고 한다.˚ 그는 로랑생이 자연에 대한 뛰어난 관찰을 통

앙리 루소,
⟨시인에게 영감을 주는 뮤즈⟩, 1909년

해 인간화된 순수한 곡선과 우아한 율동을 발견하였으며,
완전한 여성적인 미학을 구현했다고 극찬했다. 두 사람은
5년 이상 연인 관계였기에 로랑생에 대한 아폴리네르의 이
해와 애착은 남달랐던 것으로 보인다.

그런데 "대부분의 여성 미술가가 저지르는 가장 큰 실
수는 자신의 취향과 매력을 잃어버리면서까지 남성을 능가
하려고 한다는 사실이다. 로랑생은 전혀 다르다"는 대목에
이르면, 아폴리네르 역시 남성 중심적 시각에 갇혀 있기는

● 아폴리네르, 『미학적 명상』, 오병욱 옮김(일지사, 1991), 64쪽(각주 ①번 참고)

마찬가지라는 생각이 든다. 로랑생은 그 예외적 존재였을 뿐이다. 로랑생을 "작은 태양, 나의 여성적 변형"이라고 찬미하면서도 '순수성'이라는 말로 남성 화가들과는 다른 미학적 특질이나 순응적 태도를 요구하는 것은 가부장적 예술가들의 전형적인 방식이다. 아폴리네르는 "이 여성적인 것의 새로움"을 누구보다 먼저 알아본 사람이었지만, 로랑생의 그림을 '여성성'이라는 덕목으로 모더니즘의 주류에 편입시킴으로써 그의 세계를 오히려 순치馴致시킨 장본인이기도 하다.

스스로의
뮤즈가 되어

1911년 아폴리네르는 루브르 박물관의 〈모나리자〉 도난 사건에 연루되어 어려움을 겪게 되는데, 이 무렵 로랑생마저 아폴리네르를 떠나 버린다. 그 실연의 아픔을 노래한 시가 바로 「미라보 다리」다. 샤갈의 집에 갔다가 돌아오는 길에 센강을 건너며 시인은 회한과 그리움에 잠긴다. 그러나 "밤이 와도 종이 울려도 / 세월은 가고 나는 남는다"는 후렴구처럼, 세월이 흘러도 그의 연인 로랑생은 돌아오지 않았다.

아폴리네르와의 이별과 어머니의 죽음으로 방황하던 로랑생은 독일 귀족 집안의 오토와 성급한 결혼을 했다. 제1차 세계대전이 일어나면서 두 사람은 갑자기 스페인으로 망명을 해야 했고, 남편의 방탕한 생활로 그녀는 생활고와 싸우며 불행한 나날을 보냈다. 오직 그림을 그리는 일만이 그 고독한 시절을 버티게 해주었다. 이 시기에 잿빛의 어두운 색채 위로 검은 그물망이 드리워져 있는 자화상들은 자신이 갇혀 있다는 의식을 강렬하게 드러낸다. 마드리드의 프라도 미술관에서 고야와 벨라스케스의 작품을 열심히 탐구한 것도 영향을 미쳤을 것이다. 화가이자 시인이기도 했던 로랑생은 『밤의 수첩』이라는 책을 발간하기도 했는데, 거기에는 당시의 심경을 적은 이런 시도 들어 있다.

말과 나는 같은 삶을 사네
상처 입은 말이 소리 없이 죽어가고
난 눈물 흘리고 큰 소리로 외치네
아, 말아! 난 네가 당당하게 죽어가는 모습을 보고 싶구나.
그리고 나는 다른 곳에서 살고 싶고.

이런 고통 속에서 로랑생은 아폴리네르와 우정의 편지를 다시 주고받기 시작한다. 그리고 남편과 이혼한 뒤에 동

<세 명의 젊은 여인들>을 작업 중인 마리 로랑생, 1953년

료들의 도움으로 국적을 회복하고 프랑스로 돌아온 로랑생의 그림에는 잃어버렸던 색채가 조금씩 돌아온다. 로랑생이 세계적인 화가가 되리라는 아폴리네르의 예언은 마침내 적중했다. 그녀는 당대에 가장 인기 있는 초상화가가 되었고, 발레 작품 <암사슴들>의 무대와 의상을 맡거나 <보그> 삽화 작업 등 전방위적인 활동을 펼쳐나갔다. 하지만 내게는 그런 대중적 명성을 얻은 뒤의 화려한 작품보다 가장 암울했던 망명 시절의 그림들이 더 인상적으로 느껴진다.

만일 그런 절망의 시기가 없었다면 로랑생은 말년에 자기만의 꽃을 피울 수 있었을까. 60세 무렵부터 10년에 걸

처 완성한 대작〈세 명의 젊은 여인들〉을 보면, 부드럽고 풍요로운 여성성이 색채의 향연과 함께 펼쳐진다. 이 그림 속 세 여인들은 로랑생의 예술을 탄생시킨 뮤즈처럼 보인다. 로랑생은 앙리 루소의〈시인에게 영감을 주는 뮤즈〉에서처럼 더 이상 남성 연인에게 영감을 주는 뮤즈가 아니다. 다른 누구를 위한 뮤즈가 아니라 '스스로의 뮤즈'가 되어 부르는 그녀들의 노랫소리가 들려오는 듯하다.

한 여자가 자기 삶의
진실을 말한다면

– 케테 콜비츠

"우리가 자기 삶의
진실을 말하는 순간,
그 사랑과 용기 앞에서
세계는 터져버릴 것이다."

죽음 세계의
거대한 손들 사이에서

책장에서 케테 콜비츠Käthe Kollwitz, 1867~1945에 관한 책들과 화집을 오랜만에 꺼내 든 것은 뮤리얼 루카이저의 시집 『어둠의 속도』를 읽으면서였다. 『어둠의 속도』에는 「케테 콜비츠」라는 꽤 긴 시가 실려 있다. 뮤리얼 루카이저는 시인이자 저널리스트로서 1930년대부터 나치 체제나 스페인 내전에 관해 다양한 글을 썼고, 인종, 여성, 노동 분야의 사회운동가로 활동하기도 했다. 『어둠의 속도』는 옮긴이의 말처럼 "사적 발화로 여겨졌던 여성의 목소리가 어떻게 정치적인 힘을 갖게 되는지에 대한 다양한 시적 탐색들이 수행되는 장"•이라고 할 만하다. 유대인이자 싱글맘으로서 미국 사회의 온갖 편견에 맞서 싸웠던 그녀는 다른 여성들의 체험에 공감하는 시를 여러 편 남겼는데, 「케테 콜비츠」도 그중 한 편이다.

● 박선아, 「목소리를 짓는 일」, 뮤리얼 루카이저 『어둠의 속도』(박선아 옮김, 봄날의책, 2020) 해설, 243쪽

한 여자가 본다

　그 폭력을, 수그러들지 않는

　알몸의 움직임을

　'아니오'라는 고백을

　위대한 연약함의 고백을, 전쟁을,

　모두가 흘러 한 아들, 피터의 죽음으로,

　살아남은 아들에게로, 반복적으로

　그 아버지와 어머니에게로, 그들의 손자

　또 다른 전쟁에서 죽은 또 다른 피터에게로, 폭풍처럼

　　번지는 불로

　어둠과 빛, 두 개의 손처럼,

　이 극과 저 극이 마치 두 개의 문처럼.

한 여자가 자기 삶의 진실을 말한다면 어떤 일이 일어날

까?

　세계는 터져버릴 것이다.

<div align="right">- 뮤리얼 루카이저, 「케테 콜비츠」(부분)[●]</div>

잘 알려져 있듯이, 케테 콜비츠는 제1차 세계대전으로

● 위 책, 217쪽

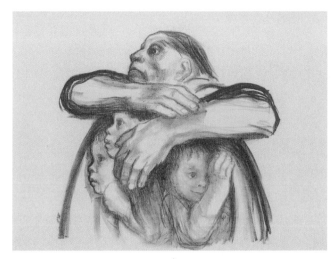

아들 페터를 잃었고 제2차 세계대전에서 다시 손자 페터를
잃었다. 이 참척의 고통을 콜비츠는 어떻게 견뎌냈을까. 콜
비츠는 전사한 아들의 추모비인 〈부모〉를 완성했고, 손자
가 전사한 직후에는 〈씨앗들이 짓이겨져서는 안 된다〉라는
석판화를 제작했다. 그 외에도 전쟁으로 아들을 잃은 어머
니의 모습을 담은 〈죽은 아들을 안고 있는 어머니〉〈어머니
들의 탑〉 등이 있다. 초기에 〈직조공 봉기〉〈농민전쟁〉 등
의 프롤레타리아 연작을 발표하던 콜비츠가 반전운동에 뛰
어들게 된 것은 이러한 개인적 상실의 경험 때문이다. 그녀

는 전쟁과 폭력에 희생된 존재들에 대한 애도의 손길을 끝까지 거두지 않았다. 콜비츠의 유작인 〈병사를 기다리는 두 여인〉에는 두 여인이 서로 기댄 채 슬픔에 잠겨 있다. 이 길고 긴 애도를 통해 콜비츠는 자기만의 '피에타'들을 창조해 냈다.

뮤리얼 루카이저는 전쟁으로 인한 아들과 손자의 죽음이 케테 콜비츠의 세계를 여는 '두 개의 문'으로서 작가의 모든 정동이 이 두 개의 극으로 흘러든다고 보았다. 마침내 시인은 묻고 답한다. "한 여자가 자기 삶의 진실을 말한다면 어떤 일이 일어날까? / 세계는 터져버릴 것이다"라고. 이 두 문장은 지난 몇 년 동안 한국사회에서 미투 운동의 슬로건으로 회자되곤 했다. 여성이 자기 삶의 진실과 고통을 두려움 없이 드러내는 순간 낡은 세계는 터져버릴 것이라는 것. 이 오래된 전언이 지금 여기에 도착한 응원의 메시지처럼 느껴진다.

예술을 통해 여성들이 교감하고 연대한 사례는 너무도 많다. 뮤리얼 루카이저와 동시대의 여성 시인인 에이드리언 리치는 오드리 로드를 위해 「갈망」이라는 시를 썼다. "고통을 계량화하라, 그러면 세상을 지배할 수 있을지도 모른다"라는 구절은 루카이저의 문장과 완벽한 대구를 이룬다. 흑인 레즈비언 페미니스트인 오드리 로드는 수많은 페미니

스트들에게 영감의 원천이자 동력을 불어넣어준 '블랙 유니콘'이었다. 오드리 로드의 영향을 받은 에이드리언 리치는 '모성'을 통해 자신이 오히려 급진적인 페미니스트가 되었다고 말했다.

「갈망」이라는 시에도 케테 콜비츠가 호명된다. "페이지마다 기록한다, 고생에 찌든 아이들을 고생에 찌든 품에 끌어안은 / 콜비츠의 여자들을, 젖이 마른 '엄마들'을"이라고 말이다. 이 시에서 "떨어지는 물 한 방울에서조차 / 우리의 아이들에게 어떤 삶을 물려주려는 / 우리가 사랑하는 이들을 위해 현실을 바꾸려는 투쟁을 하며 / 우리의 힘은 날마다 커져간다"는 확신은 여성으로서, 어머니로서, "세상을 먹여 살리려는 결정"에 따른 것이다.** 세상을 죽이는 전쟁이 아니라 먹여 살리기 위한 투쟁, 이것이야말로 혁명이 아니고 무엇이겠는가. 우리가 서로를 알아보고 손을 건네는 순간, 자기 삶의 진실을 말하는 순간, 그 사랑과 용기 앞에서 세계는 터져버릴 것이다.

- 에이드리언 리치, 『문턱 너머 저편』, 한지희 옮김(문학과지성사, 2011), 280쪽
- • 위 책, 281~283쪽

검은
피에타

　　　　　　다시, 뮤리얼 루카이저의
시 「케테 콜비츠」로 돌아가 보자. 루카이저는 이 시에서 특히 콜비츠의 '피에타'에 주목한다. 앞에서 말했듯이, 콜비츠의 후기작들은 제목은 달라도 거의 모든 작품이 피에타의 변주라고 할 수 있다.

〈죽은 아들을 안고 있는 어머니〉에서 어머니의 오른손은 아들의 굳게 닫힌 두 눈을 감싸고, 왼손으로는 축 처진 손을 받아내고 있다. 나중에 원본보다 좀더 크게 제작되어 베를린의 추모 시설 '노이에 바헤'에 전시된 이 작품은 전쟁 피해자들을 위한 추모관을 홀로 지키는 피에타상이 되었다. 전시장 천장에 둥근 구멍이 뚫려 있어서 이 청동상은 눈과 비를 고스란히 맞으며 세월의 무게를 더해가고 있다.

케테 콜비츠의 피에타는 가장 고전적인 미켈란젤로의 〈피에타〉와 여러모로 대조적이다. '피에타Pietà'는 '슬픔, 비탄' 또는 '자비를 베푸소서'라는 뜻의 이탈리아어로, 14세기부터 유럽 회화와 조각에 자주 등장하는 주제다. 십자가에서 죽은 예수를 안고 비탄에 빠진 성모마리아의 모습은 시대와 작가에 따라 그 자세와 표정, 비례와 구도 등이 다양하다. 그중에서도 성베드로 성당에 있는 미켈란젤로의 〈피에

타〉는 생명의 한 방울까지 비워낸 예수의 육체와 여리면서
도 품격 있는 마리아의 표정을 통해 절제된 슬픔을 조형해
낸 걸작으로 꼽힌다. 미켈란젤로가 이십 대의 나이에 만든
작품이라 그런지 희고 매끄러운 대리석의 섬세한 조형미가
화려한 느낌을 주고, 죽음의 비극성보다는 두 사람의 순결
하고 숭고한 영혼이 부각된 듯하다.

그에 비해 케테 콜비츠의 〈죽은 아들을 안고 있는 어머
니〉는 묵직한 청동의 질감과 어두운 색조, 단순한 형태 속
에 깃든 강렬한 슬픔을 환기한다는 점에서 미켈란젤로의

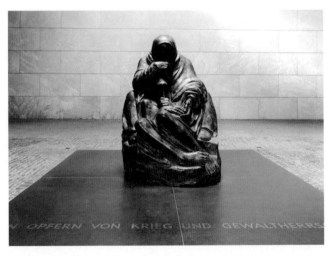

케테 콜비츠의 〈죽은 아들을 안고 있는 어머니〉를
큰 사이즈로 제작한 청동상

〈피에타〉와 사뭇 다른 느낌을 준다. 어머니는 젊지도 아름답지도 않다. 늙었지만 강인한 모습으로 아들을 품어 안고 세상에 내어주지 않으려는 비장한 의지가 느껴진다. 거리감이 완전히 제거된 채 아들을 부둥켜안은 어머니의 모습은 그야말로 한 덩어리의 슬픔이다. 이런 포즈와 형상은 케테 콜비츠의 판화에서 익숙한 편이지만, 조각으로 표현되면서 좀더 입체적이고 둔중한 물질성을 지니게 된다. 나는 케테 콜비츠의 〈죽은 아들을 안고 있는 어머니〉를 미켈란젤로의 〈피에타〉에 견주어 '검은 피에타'라고 부르고 싶다.

세계에 대한 절망을
간절한 기도로

그런데 리얼리스트로서 가난한 사람들의 비참한 현실과 전쟁의 참상을 판화 언어로 고발해온 콜비츠가 종교적 주제와 양식인 '피에타'에 눈을 돌리게 된 계기는 무엇일까. 1915년 신학교에 입학한 아들 한스에게 쓴 편지에서 그 단서를 찾아볼 수 있다. 그녀는 생애 처음이자 마지막으로 성서를 읽고 있다고 하면서, 그 위대함에 압도되었다고 썼다. 이 편지를 보면, 케테 콜비츠가 기독교인은 아니었지만 이 시기에 성서를 진지하게 읽었다

는 것을 알 수 있다.

1915년 7월의 일기에는 기도에 대한 언급도 나온다. 기도란 하나님 안에서 평안을 누리며 합일된 상태에 이르는 것이라고 하지만, 자신은 간청하는 기도밖에는 할 줄 모른다고 고백한다. 전사한 아들 페터의 기념비를 만드는 일이 케테 콜비츠에게는 추모의 기도였던 셈이다. 그녀는 죽은 아들에 대한 애도의 마음을 모두 이 작업에 쏟아부었다. 그일은 마치 페터와 영성체를 나누는 것과도 같았다.

그런데 돌을 깎으며 죽은 아들을 떠올리는 일이 고통스러웠던 콜비츠는 결국 2년 동안 매달리던 페터의 조각상을 부수고 만다. 그로부터 6년 후인 1925년 콜비츠는 석고로 된 〈부모〉상을 가족도 모르게 만들기 시작한다. 아버지와 어머니 사이, 아들 페터의 모습이 사라진 그 자리에는 결코 메꿀 수 없는 거대한 침묵이 자리 잡고 있다. 돌 속에서 죽은 아들의 형상을 꺼내는 일보다 자식을 앞세우고 남겨진 부모로서 속죄와 기원을 담아내는 일이 그나마 정직하고 실현 가능한 일이었을 것이다.

두 팔을 품에 숨겨 넣고 무릎 꿇은 아버지와 몸을 앞으로 숙인 채 두 손을 모은 어머니의 모습에서 우리는 종교적인 느낌을 받게 된다. 콜비츠는 평소 종교에 대해 불분명하거나 비판적인 태도를 보여왔다. 하지만 전쟁으로 자식을

잃은 슬픔과 고난을 겪으면서 운명에 대해 근본적인 질문
을 던지게 되었을 것이다. 그런 과정에서 인간과 세계에 대
한 절망을 간절한 기도로 승화시켰던 것이다. 아들에 대한
이 사적인 기념비는 청회색 화강암으로도 만들어져 1932년
벨기에의 로게펠데 군인 평화묘지에 위령비로 세워졌다.
아들이 죽은 뒤 17년에 걸쳐 완성된 〈부모〉라는 조각상은
'검은 피에타'의 완결판이라고 할 수 있다.

조각, 청동보다
단단한 예술

　　　　　　　　또 한 가지 질문은, 주로 판
화 작업을 계속해오던 콜비츠가 왜 조각을 창작했는지, 그
녀에게 조각은 판화와 어떤 점에서 다른 양식이었는지 하
는 것이다. 콜비츠의 일기를 보면, 그 스스로 조각에 대해서
는 유난히 어려움을 느끼고 자신감도 부족했던 듯하다. 그
래서인지 콜비츠가 남긴 조각 작품은 일곱 점에 불과하고,
한 작품을 수년에 걸쳐 제작하거나 수정해나갔다.

　　콜비츠의 판화는 흑백의 명암이 선명하고 격정적인 몸
짓과 표정으로 파토스가 강하다. 그런데 조각에서는 이런
특성들이 상당히 완화되고 감정이 여과된 느낌이 든다. 단
순화를 무릅쓰고 말해보자면, 콜비츠의 판화가 구체적이고
선명한 이미지로 절박한 현실을 전달하고 호소하는 데 초
점을 두었다면, 조각은 대상의 평면성을 입체적 질감으로
살려내 현존하게 만들고 깊이 내면화하는 시간의 예술이었
다는 생각이 든다. "죽음의 말은 / 돌과의 싸움을 호출해 /
시간과, 슬픔과 겨루고 / 그 재료로부터 / 예술을 청동보다
단단하게 만든다"●는 루카이저의 표현처럼.

　　●　위 책, 219쪽

조르주 브라크는 "예술가를 생각나게 하는 작품이 있는가 하면, 인간을 생각하게 하는 작품이 있다"고 말했다. 미켈란젤로의 〈피에타〉가 전자에 해당한다면, 케테 콜비츠의 〈죽은 아들을 안고 있는 어머니〉는 후자에 속하는 듯하다. 콜비츠의 작품은 예술가의 뛰어난 영감이나 기예보다는 현실의 한계에 부단히 직면하며 인간이란 무엇인가를 통렬하게 질문하는 과정에서 태어난다. 기아와 전쟁으로 아이를 잃고 세계를 향해 부르짖는 그 모습에서 우리는 개인적 슬픔을 넘어 집단적 분노나 저항의 목소리를 듣게 된다.

"자비를 베푸소서"라는 기도만으로는 부족하다고 느낄 때, 우리는 케테 콜비츠의 판화와 조각을 떠올릴 수 있다. 그리고 뮤리얼 루카이저, 에이드리언 리치, 오드리 로드의 시를 떠올릴 수 있다. 그녀들의 살아 있는 목소리가 우리를 다시 깨어나게 하고 일어서게 하기 때문이다.

허공을 향해
몸을 던지는 거미처럼

– 시오타 치하루

"인간의 몸에서
뽑아져 나온
실 가닥들이 서로 엮여
'의미'와
'감정'이 만들어진다."

아라크네와
페넬로페

　　　　　　　　내가 상상했던 이미지가 다
른 예술가에 의해 물질적 형태로 구현된 것을 목도할 때가
있다. 그럴 때면 그 낯선 예술가가 마치 영혼의 쌍생아처럼
각별하게 여겨진다. 시오타 치하루Shiota Chiharu · 塩田千春, 1972~
의 전시를 보며, 나는 2년 전에 쓴 시「붉은 거미줄」을 떠올
렸다. 핏속의 거미들, 그 거미들이 짜낸 붉고 자욱한 세계의
통증과 고단함이 이리도 닮아 있다니! 내 속의 거미가 시오
타 치하루 속의 거미에게 말을 건네기 시작했다.

　여성 예술가들의 내면에는 끊임없이 실을 뽑아내고 천
을 짜는 거미가 살고 있는 것 같다. 이러한 운명은 일찍이
그리스 신화에서부터 시작되었다. 아테네에서 직조 기술이
가장 뛰어났던 아라크네는 아테나 여신과 베 짜기 시합을
하다가 미움을 사서 거미로 변하고 말았다. 천을 짜는 일과
거미줄을 치는 일의 유사성을 여기서도 찾아볼 수 있다. 그
런가 하면 오디세우스의 아내 페넬로페는 남편이 전쟁터에
나간 동안 수많은 구혼자들의 청혼을 물리치기 위해 옷을

다 짜기 전에는 누구와도 결혼하지 않겠다고 했다. 그녀는 낮에 짠 천을 밤이면 다시 풀어서 옷의 완성을 계속 유예시키며 남편을 기다렸다. 이 신화들에서 직조의 노동은 늘 여성의 몫이었고, 전통적으로 거미는 모성이 강한 절지동물로서 여성성을 상징해왔다. 시오타 치하루 역시 자신의 슬픔과 고통을 질료 삼아 "물과 피를 거미줄로 바꾸는 / 이 직조의 달인들" 중 하나라고 할 수 있다.

 핏속에 거미들이 산다

 핏속에서 일하고
 핏속에서 잠들고
 핏속에서 사랑하고
 핏속에서 먹고
 핏속에서 죽고
 핏속에서 부활하는 거미들에게

 피는 무궁무진한 슬픔의 창고

 물과 피를 거미줄로 바꾸는
 이 직조의 달인들은

어떤 혈관에든 숨어들어 실을 뽑고 천을 짠다

그러나 너무 밝은 피나
너무 어두운 피는 좋은 재료가 되지 못한다

거미들이 실을 뽑아내기 직전
아주 작고 단단하게 몸을 긴장시킬 때
나는 거미들을 느낀다
그리고 내 몸에서 피가 조금 빠져나갔다는 걸 알아차린다

내 피로 뽑아낸 붉은 거미줄은
누군가에게
거처가 되기도 하고 덫이 되기도 했으리라

아무것도 보이지 않지만
거미들은 희미한 진동을 따라 움직인다
피의 만다라에 마악 도착한 어떤 날개를 향해

날개가 파닥거리는 동안
빈혈의 시간은 잠시 수런거리다 고요해진다

　　　　　　　　　　　　　　- 나희덕, 「붉은 거미줄」(전문)

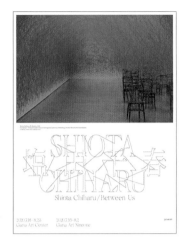

시오타 치하루,
〈Between Us〉 전시 포스터

붉은 거미줄로
짠 세계

특히, 전시장 2층 전체에 설치된 〈비트윈 어스Between Us〉를 보면서, 나는 붉은 방 속의 한 마리 거미가 된 듯 그곳을 쉽게 떠나지 못했다. 80평 정도의 공간에는 의자들이 군데군데 놓여 있고, 벽과 천장과 의자 사이를 오가는 붉은 실들이 거미줄처럼 가득 차 있었다.

전시를 진행한 김선희 큐레이터의 글을 보니, 이 작품의 오브제인 의자의 수를 30개로 정하고 오래된 의자들을 하나씩 수집하는 과정부터 일일이 작가의 확인을 거쳤다고

한다.* 그리고 붉은 실을 엮어내는 작업에는 숙련된 열 명의 팀이 무려 12일 동안 참여했다고 하니, 얼마나 공이 많이 든 작품인지 알 수 있다.

이 작품에서 '의자'와 '실'의 상징성은 매우 보편적이다. "나에게 의자는 인간의 존재를 의미한다. 의자는 방 안에 사회적 공간을 만들어낸다"는 작가의 말처럼, 두 개 이상의 의자가 놓이면 거기엔 대화적 공간과 사회적 관계가 생겨난다. 사방으로 뻗은 '실'은 그 공간 속의 존재들을 긴밀히 연결하는 매개체라고 할 수 있다. "하나의 핏줄과도 같은 '실'은 연결된 거미줄을 타고 움직이며, 하나의 큰 우주를 만든다. 인간으로서 우리는 서로 연결되어야 한다. 우리는 타인과의 연결고리 없이 존재할 수 없다. 이러한 연결고리는 우리의 핏줄 속에 있다"는 작가의 말을 읽으면서 「붉은 거미줄」이라는 시를 쓸 때의 내 생각과 너무 흡사해 잠시 전율이 일었다. "피의 만다라에 마악 도착한 어떤 날개"의 파닥거림을 감지했을 때처럼.

시오타 치하루는 다른 작품에서도 프레임을 만들고 그 공간을 실로 감싸거나 다양한 오브제를 배치한다. 〈스테이

● 김선희, 「시오타 치하루의 우리들 사이Between Us」, 『Shiota Chiharu, Between Us』(가나아트센터, 2020), 10쪽

트 오브 빙State of Being〉연작에서는 삼각 또는 사각의 철제 프레임 사이를 붉은 실이나 검은 실로 엮으면서 조금씩 다른 존재의 상태를 보여준다. 뾰족하게 돌출된 부분들은 각각의 자아가 지닌 어떤 완고함을 나타내는 것 같기도 하고, 촘촘하게 채워진 부분이 있는가 하면 듬성듬성 비어 있는 부분도 보인다. 우리의 자아도 이런 모습이 아닐까. 또한 직육면체의 프레임을 감싼 실 너머로 각기 다른 오브제가 희미하게 보이는 작품들도 있다. 그 속에는 철제 열쇠나 가위가 들어 있기도 하고, 배의 모형이나 해부도가 들어 있는 경우도 있다. 무언가 간절히 열고 싶고 자르고 싶고 떠나고 싶고 치유하고 싶은 염원이 그 거미줄 상자에 하나씩 깃들어 있는 것 같다. 〈스트레인지 홈Strange Home〉은 철제 프레임이 커다란 집의 형상을 하고 있고, 〈아웃 오브 마이 보디Out of My Body〉는 그물망처럼 잘게 잘린 붉은 가죽이 허공에 매달려 있다.

나아갈 공간이
보이지 않을 때까지

이 작품들은 기하학적이고 추상적인 형태를 띠고 있지만 하나같이 실존적 고통을 통

과해 나와서인지 고백적인 느낌이 강하게 든다.

시오타 치하루는 일본에서 대학을 졸업한 후에 독일로 이주했으며 한국인 남편과 시부모와 함께 살면서 문화적 정체성에 대한 혼란과 갈등을 겪었던 것 같다. 그리고 두 번의 암 치료를 받으며 겪어낸 고통은 삶과 죽음에 대한 남다른 인식을 갖게 해주었을 것이다. "어쩌면 죽음은 무언가에 녹아가는 현상에 불과할지도 모른다. 삶에서 죽음으로 소멸하는 것이 아니라 더 넓은 것에 녹아드는. 그렇게 생각하면 죽는 것과 사는 것이 같은 차원이니 나는 더 이상 죽음을 두려워하지 않는다"는 그녀의 말처럼.

그러나 죽음에 대한 공포나 관계에 대한 불안을 굳이 숨기지는 않는다. 캔버스나 종이에 바느질과 드로잉을 결합한 작품들도 많은데, 〈셀Cell〉 연작을 비롯한 소품들에는 그런 과정의 뒤척임이 솔직하게 나타나 있다. 검은 선 위에 붉은색이나 푸른색의 수채로 그린 둥근 입자들은 작가의 몸 안에 증식하는 암세포처럼 보이기도 하고, 유리와 금속으로 이루어진 붉은 조형물들 역시 질병의 이미지를 강렬하게 발산한다. 또한, 거대한 세포 덩어리에 실오라기처럼 매달린 인간의 형상은 고독하고 위태롭게 보인다.

인류학자 클리포드 기어츠는 인간을 "스스로 자아내는 의미라는 거미줄, 즉 문화라는 거미줄에 걸려 있는 동물"이

라고 명명했다. 인간의 몸에서 뽑아져 나온 실 가닥들이 서로 엮여 '문화'라는 거미줄이 만들어지고, 그 관계 속에서 '의미'와 '감정'이 만들어진다.

시오타 치하루에게 특히 '관계'의 문제가 중요했던 것은, 그녀가 일본 여성으로서 오랫동안 타국에서 서로 다른 문화적 배경을 지닌 사람들과 살아야 했기 때문일 것이다. 대부분의 여성 예술가가 그렇듯이 가족 내에서 여성에게 주어지는 역할과 예술가로서의 자의식 사이에서 고민도 적지 않았으리라 짐작된다. 그녀의 작품에서 '실'은 존재와 존재를 이어주는 '끈'인 동시에 몸에 날카롭게 박힌 '창'처럼 느껴지기도 한다. 또한 실을 엮는다는 행위는 공간을 감싸고 보호하는 역할도 하지만, 존재를 가두거나 기억을 은폐하는 역할을 하기도 한다. 그럼에도 불구하고 허공을 향해 몸을 던지는 거미처럼 그녀는 여기서 저기로 실을 건네는 일을 멈추지 않는다.

시오타 치하루는 자신의 실 작업에 대해 이렇게 말했다. "마치 회화에서의 선을 그리는 것처럼, 실을 엮는 것을 통해서 숨결과 공간을 탐구할 수 있다. 실의 선들을 모아 면을 만드는 것에 그치지 않고 우주의 세계로까지 확장되는 듯한 무한한 공간을 만들어나갈 수 있다는 것에 흥미를 느낀다. (……) 실 설치 작업은 나아갈 공간이 더 이상 보이지

않을 때 비로소 완성한다." 만일 작가를 만날 기회가 있다면, 끝없이 이어지는 실 작업이 완성된 시점을 어떻게 알 수 있느냐고 묻고 싶었다. 그런데 위의 말에서 그 답을 어느 정도 찾을 수 있다. "나아갈 공간이 더 이상 보이지 않을 때", 실을 쥔 그의 손은 비로소 멈추게 된다는 것이다. 이것은 아마도 바깥에서 작품을 조감하는 인간의 관점보다는 고치를 짓는 애벌레나 거미줄을 치는 거미의 관점에서 도달한 어떤 극점에 가까울 것이다.

거미-여자로서 한 걸음도 더 나아갈 수 없을 만큼 있는 힘을 다하는 것. 붉은 피톨로 이루어진 생명체로서 더 이상 뻗을 수 없을 때까지 혈관과 촉수를 뻗어보는 것. 이것이 진정한 아라크네로서 시오타 치하루가 이어온 존재의 상태이자 대화의 방식이 아닐까.

인어에게서
배운 노래

– 클라우디아 요사

"파우스타의 입에서
슬픈 모유처럼
노래가 흘러나올 때마다,
세상은 고통스러운 울음을
잠시 멈추는 것 같았다."

케추아어로
부르는 노래

페루의 여성 감독 클라우디아 요사Claudia Llosa, 1976~의 〈밀크 오브 소로우The Milk of Sorrow—슬픈 모유〉는 페루의 신화적 전통을 바탕으로 라틴아메리카 원주민 여성의 고통을 섬세하게 그려낸 영화다. 이 작품으로 요사 감독은 국제적인 상들을 수상하며 호평을 받았다. 그러나 다른 한편으로는 감독 자신 역시 스페인계 백인인 크리올Creole의 시선으로 원주민 여성을 바라보고 있으며, 은연중에 원주민을 폄하하거나 미화하는 방식을 벗어나지 못했다는 비판을 받기도 했다.

이런 양면성과 한계는 탈식민주의 페미니즘의 관점에서 볼 때 여전히 문제적이다. 연구자 최은경은 가야트리 스피박의 이론을 적용해서 영화 속 백인 크리올 여성 '아이다'와 원주민 여성 '파우스타'의 관계를 집중적으로 분석했다.*

* 최은경, 「클라우디아 요사의 〈슬픈 모유〉에서 나타나는 라틴아메리카 원주민 페미니즘 연구」, 『비교문화연구』 43집, 2016. 6

이 논문에 따르면, 제1세계 페미니즘과 제3세계 페미니즘의 간극과 억압은 두 여성 사이에서도 극명하게 나타나고 있다. 그럼에도 불구하고 〈슬픈 모유〉는 우리가 잘 접하지 못했던 라틴아메리카 원주민 여성의 현실을 이해하게 해주고 그녀들로 하여금 직접 말할 수 있게 했다는 점에서 의미가 적지 않다. "하위주체Subaltern는 말할 수 있는가?"라는 스피박의 명제를 이 영화에 맞춰 변형해본다면 이렇게 표현할 수 있을 것이다. "원주민 여성은 노래할 수 있는가? 노래할 수 있다면 그것은 어떤 언어와 방식으로 가능한가?"라고.

파우스타의 엄마는 페루 내전 중에 딸을 임신한 상태로 강간을 당했다. 페루 공산주의 게릴라 병사에게 강간당하고 남편까지 처참하게 죽임을 당한 그녀는 평생 트라우마를 안고 살아왔다. 영화는 파우스타의 엄마가 스페인어가 아니라 잉카 원주민의 언어인 케추아어로 부르는 노래로 시작된다.

아가, 언젠가 너도 이해하게 될 거야
이 어미의 한없는 눈물을.
내가 그 형편없는 인간들에게 무릎 꿇고 울부짖던 그 밤
(……)
네 어미 젖가슴을 물었을 때처럼 노래하는 이 노파는

그 밤 끌려가 능욕을 당했다오.

놈들은 배 속에 있는 내 딸을 아랑곳하지 않고

손과 성기로 나를 짓밟았소.

노래는 그 끔찍한 강간의 체험을 적나라하게 폭로하며 이어진다. 그 트라우마로 인해 "이미 오래전에 죽어 있었던 것처럼" 살아온 엄마는 "기억이 자꾸만 희미해지"는 것에 대항해 노래를 부른다. 그녀에게 노래는 폭력에 대한 증언의 방식이자, 망각과 공포에 맞서 싸우는 유일한 수단이다. 엄마의 노래는 구전의 방식이기에 반복될 때마다 조금씩 달라진다. 그러면서 조금씩 더 깊게 각인된다. 이러한 엄마의 공포를 슬픈 모유를 통해 전해 받은 파우스타는 자신도 강간을 당하게 될까 봐 두려워 걸을 때도 벽에 꼭 붙어 다닌다. 이웃집 여자의 말을 듣고 질 속에 감자를 넣고 다니며 그 싹을 주기적으로 잘라내기도 한다. 남성의 성폭력에서 스스로의 몸을 지키기 위해 박아 넣은 감자는 사랑의 단절과 불모성을 일으키는 고통의 상징이라고 할 수 있다.

어느 날 엄마가 세상을 떠나고, 파우스타는 엄마를 고향 땅에 묻어줄 장례 비용을 벌기 위해 저택에서 가정부로 일한다. 그러면서 파우스타는 엄마처럼 외롭고 두려울 때마다 케추아어로 노래를 부른다. 저택 주인이자 피아니스

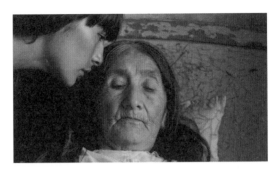

영화 〈슬픈 모유〉의 한 장면. 파우스타와 그녀의 엄마

트인 아이다는 파우스타에게 노래를 부를 때마다 진주를
한 알씩 주겠다고 약속한다. 그렇게 음악적 영감을 훔친 아
이다는 연주회를 치른 뒤 약속을 지키지 않고 파우스타를
내쫓는다. 다행히 저택 정원사 노에의 따뜻한 배려로 세상
을 향해 조금씩 마음을 열게 된 그녀는 노에에게 제 몸속의
감자를 꺼내달라고 절규한다. 그렇게 두려움을 이겨낸 파
우스타는 저택에 가서 진주를 되찾아 엄마를 바닷가에 묻
어주고, 노에가 정성껏 피워낸 감자꽃을 내미는 장면으로
영화는 끝이 난다.

음악가와
인어의 계약

이 영화에서 가장 아름다운 대목은 파우스타의 노래가 들려올 때다. 즉흥적으로 지어 부르는 노래라고 믿기 어려울 정도로 멜로디와 가사가 매우 시적이고 유려하다. 그야말로 슬픔의 힘으로 영혼 깊은 곳에서 길어 올린 노래들이고, 타자의 슬픔과 공명하는 노래들이다. 모태 이전부터 핏줄 속에 녹아 있던 그 가락과 노랫말은 인공적인 기술로 제작, 복제되는 근대의 노래와는 달리 일회적인 고유성을 지니고 있다. 아이다가 파우스타의 노래를 훔치고 싶었던 이유도 근대인의 감수성으로는 도저히 지어낼 수 없는 그 가락 때문일 것이다.

우리 고향에선 이렇게 이야기하죠,
음악가는 인어와 몰래 계약을 맺었다고.
자기 음악이 가장 사랑스러울 수 있도록
계약이 얼마 동안인지 알고 싶으면
어두운 동녘에서 키노아 낱알을 한 움큼 주워 인어에게
　바쳐야 해요.
그러면 인어는 낱알을 셉니다.
낱알 한 개당 음악의 재능 1년을 준답니다.

낱알을 모두 세고 나면 인어는 음악가를 바다 속으로 끌

　고 들어가지요.

하지만 우리 엄마가 여러 번 말씀하시길

키노아 낱알은 세기가 힘들어서

인어가 자꾸만 처음부터 다시 세게 된대요.

덕분에 음악가는 영원히 그 재능을 간직할 수 있답니다.

　여기서 흥미로운 점은 인간이 부르는 노래의 근원이 인어와 맞닿아 있다는 인식이다. 반인반수의 몸으로 사랑을 위해 목소리를 잃어버린 인어의 모습이 파우스타의 모습과 고스란히 겹쳐진다. 인어와 음악가의 계약은 또한 아이다와 파우스타의 계약과 선명한 대비를 이룬다. 파우스타가 노래를 할 때마다 진주를 주겠다고 한 아이다의 약속처럼, 음악가는 자신의 재능을 유지하기 위해 키노아 낱알을 인어에게 바쳐야 한다. 그런데 문제는 인어가 낱알을 정확히 세지 못해 계약이 영원히 계속된다는 점이다. 아이다는 파우스타와의 약속을 일방적으로 깨버리지만, 제 속에 인어를 품고 사는 파우스타의 노래는 끝나지 않는다.

　가엾은 작은 비둘기야, 어디로 갔니?

　두려움에 떨다가 영혼을 잃은 채 날아가 버렸구나!

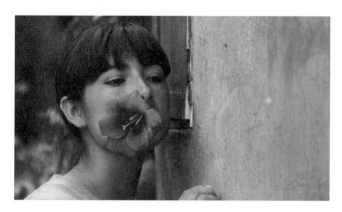

영화 〈슬픈 모유〉의 한 장면. 꽃을 물고 있는 파우스타

네 어미가 전쟁 중에 낳았겠지.

네 어미가 두려움에 떨면서 널 낳았겠지.

아무리 사람들이 너를 아프게 해도

울면서 헤매는 게 네 운명은 아니야.

고통스럽게 걷는 게 네 운명은 아니야.

찾으렴, 찾아 나서렴. 네 잃어버린 영혼을.

어둠 속에서 찾아! 이 땅에서 영혼을 찾아!

이제 파우스타는 더 이상 두려움에 사로잡히지 않는
다. 상처 입은 새처럼 두려움에 떨던 자신에게 "울면서 헤
매는 게 네 운명은 아니"라고, "네 잃어버린 영혼을" 찾아 나
서라고 노래한다. 여기에는 원주민 여성으로서 유전되어온

운명을 극복하려는 간절한 몸짓이 깃들어 있다. 그리고 피우기 어렵다던 감자꽃을 정원사 노에가 건네는 장면은 어떤 사랑의 가능성을 예감케 한다. 파우스타의 입에서 슬픈 모유처럼 노래가 흘러나올 때마다, 세상은 고통스러운 울음을 잠시 멈추는 것 같았다. 그녀의 노래에 귀 기울이는 동안 내가 잃어버리고 살아온 노래들이 하나둘 떠오르기도 했다. 그 노래를 그녀에게 전해주듯이 집에 돌아와 「슬픈 모유」라는 시를 썼다. 내 속에서도 새 한 마리가 푸드덕 날아올랐다.

사라진, 또는
사라져가는 얼굴을 위하여

- 한설희

"나는 렌즈 속
클로즈업된 주름들에서
엄마의 생애 전체를
들여다본 것 같기도 했다."

한 장의 사진과
애도의 기록

롤랑 바르트는 어머니가 돌아가신 다음 날인 1977년 10월 25일부터 『애도 일기』를 써 내려갔다. 노트를 사등분한 쪽지에 2년 동안 남긴 메모들에는 '어머니Mère'보다 '엄마Maman'라는 단어가 자주 등장한다. '마망'이라고 부를 때마다 그 말을 둘러싼 온기와 슬픔에 바르트는 어린아이처럼 눈물을 터뜨렸다. "나의 롤랑, 나의 롤랑"이라고 부르던 엄마의 목소리를 떠올리면서. 스물두 살의 나이에 바르트를 낳고 이듬해 전쟁으로 남편을 잃은 어머니, 그래서 롤랑 바르트의 애도는 더욱 간절했을 것이다.

그는 이 기간 동안 엄마의 다섯 살 때 사진을 책상 위에 올려두고 그 순결한 소녀를 향해 한없이 빠져들었다. 『애도 일기』의 번역자인 김진영의 설명처럼 "사진은 말하자면 부재 속의 실재라는, 있을 수 없는 존재의 실존이 기술적으로 그러나 마술적으로 구현된 이미지"•다. 또한 죽었으면서도 살아 있는 존재처럼 산 자에게로 귀환하는 유령 이미지다. 바르트는 사진을 통해 죽은 어머니의 현존을 경험했고, 『밝

어머니 앙리에트의 이십 대 무렵,
롤랑 바르트와 함께

은 방』이라는 사진론을 쓰기 시작했다.

　물론『밝은 방』에는 어머니의 그 사진이 직접 등장하지 않는다. 이 책의 2부에 어머니가 돌아가신 뒤 사진을 정리하다가 온실에서 찍은 어머니의 유년기 사진을 발견한 이야기가 나온다. 그는 독자에게 문제의 온실 사진을 공개할 수 없는 이유를 이렇게 밝힌다. "그것은 나를 위해서만 존재한다. 여러분에게 그것은 별것 아닌 하나의 사진에 불과하고, '대수롭지 않은 것'의 수많은 표현들 가운데 하나에

●　김진영, 「바르트의 슬픔」, 롤랑 바르트『애도 일기』(김진영 옮김, 이순, 2012)
　해설, 275쪽

불과할 것"*이라고. 그 사진이 다른 이들의 스투디움에 흥미를 불어넣을 수는 있을지 몰라도 푼크툼의 순간을 안겨주지는 못할 것이고, 온실 사진에서 "마음의 상처(푼크툼)"를 발견할 수 있는 자는 자신뿐이라고. 그러면서 "미로적 인간은 결코 진실을 추구하는 게 아니라 오직 자신의 아리아드네만을 추구한다"는 니체의 말을 인용하며, 그 온실 사진이 바로 자신의 아리아드네라고 고백한다. 그 실을 잡고 감각과 기억의 미로를 통과하며 바르트는 사진의 본질을 향해 좀더 가까이 다가갈 수 있었다.

바르트가 유난히 그 사진에 집착했던 이유는 무엇일까. 바르트는 다른 사진들에서도 어머니를 금방 알아보았지만, 그것은 단편적인 조각들을 통해서였을 뿐 '어머니라는 전체'는 번번이 놓치고 있다고 느꼈다. 그러면서 거의 어머니 같은 사진이 아니라 어머니의 본질을 되찾고 싶어했다. 바르트는 온실에서 오빠와 나란히 포즈를 취한 다섯 살 소녀의 투명한 얼굴과 순진무구한 모습을 보며 어머니의 존재를 이루는 모든 술어들이 그 사진 한 장에 결집되어 있다고 느꼈다. 그는 확신에 차서 말한다. "온실 사진은 진정 본질적이었다. 그것은 나에게 유일한 존재에 대한 불가능

● 롤랑 바르트, 『밝은 방』, 김웅권 옮김(동문선, 2006), 94쪽

한 앎을 유토피아적으로 완수해 주었다"•라고.

엄마,
사라지지 마

　　　　　롤랑 바르트의『애도 일
기』와『밝은 방』을 읽다가 나는 책장에서 두툼한 사진집
한 권을 꺼내들었다. 한설희의 사진집『엄마, 사라지지 마』
는 작가가 67세가 되던 2010년부터 노모의 모습을 찍은 2년
동안의 기록을 담고 있다. 본인도 적은 나이가 아니었지만
90세가 넘은 엄마의 모습에서 희미해져가는 빛을 놓치지
않으려고 딸은 수없이 셔터를 눌렀다. 이 흑백사진들로 한
설희는 다큐멘터리 사진가들이 신진작가에게 주는 '온빛
사진상'을 받았고, 개인전을 열기도 했다. 딸이 아니면 도저
히 포착할 수 없는 엄마의 사진들과 거기에 붙인 글들도 불
문학 전공자답게 문학적 향기가 그윽하다.
　　『엄마, 사라지지 마』가 죽음에 가까워져가는 엄마의
일상을 기록한 책이라면,『애도 일기』는 사라진 엄마의 부
재를 처절하게 살아내는 자신의 일상을 기록한 책이다. 그

　　●　위 책, 91쪽

리고 2년이라는 짧지 않은 시간이 바쳐졌다는 것, '엄마'라는 말이 자주 호명되고 더없이 애틋한 울림을 남긴다는 것도 두 책의 공통점이다. 다른 점이 있다면, 전자에서는 딸이 엄마의 마지막 나날을 능동적으로 기록하는 주체라면, 후자에서는 아들이 엄마의 어린 시절 사진을 보며 수동적 애도의 주체로 자리하고 있다는 것이다. 이런 차이는 어떻게 설명할 수 있을까. 아들과 딸이 엄마와 관계 맺는 방식이 각기 다르다는 점에서 성별의 차이로 보아야 할까. 삶과 죽음을 받아들이는 동서양의 문화적 차이 때문일까. 아니면 예술가로서 사진에 대한 태도와 관점이 다른 것일까. 이렇게 두 권의 책은 여러모로 비교하기에 흥미로운 지점들이 있다.

한설희 작가가 엄마를 찍기 시작한 것은 "같은 모습으로 늘 그 자리에 머물러 있을 줄 알았던 엄마"가 "푸른 잎이 낙엽으로 탈바꿈하듯 본연의 빛을 잃어가고 있"*다고 느꼈기 때문이라고 한다. 그런데 그 사라져가는 모습을 카메라에 담기 시작한 후로 사진을 찍는다는 것은 일방적인 행위가 아니라 서로를 바라보는 일이라는 것을 그녀는 점차 깨닫게 된다. 서로의 시선 앞에서 엄마와 딸은 온전한 자기 자신을 조금씩 드러내기 시작한다. 주름진 손과 얼굴, 고요히

* 한설희, 『엄마, 사라지지 마』(북노마드, 2012), 21쪽

한설희, 『엄마, 사라지지 마』에 수록된
'엄마'의 모습, 2011년

굽이치는 흰 머리칼, 낡은 옷과 이불, 금이 간 거울과 오래
된 물건들…… 어두운 방에 우두커니 앉아 있는 노모의 모
습은 단순히 늙어가는 육체가 아니라 아름다운 피사체가
되어 '한 편의 시'처럼 피어난다.

　　작가는 「에필로그」에서 "엄마, 이렇게 많은 이야기를
담고 있는 단어가 또 있던가. 이렇게 오래도록 울림을 간직
한 언어가 또 있던가"●라고 썼다. 대부분의 사람들에게 '엄
마'는 가장 친밀한 호칭이고, 가장 처음이자 마지막으로 부
르게 되는 단어일 것이다. 딸은 렌즈를 통해 엄마를 바라보
면서 언제까지고 엄마 속의 엄마로부터 벗어나지 못할 거
라는 느낌에 사로잡힌다. 엄마의 주름진 얼굴을 보며 김혜
순의 시 「얼굴」의 한 구절대로 자신을 부재자의 인질이라
고 되뇌기도 한다. 엄마가 사라진 후의 시간을 자주 떠올리
는 그녀에게 사진 찍기는 부재자의 현존을 앞당겨 불러올
수 있는 제의적 행위에 가까워 보인다. 그리고 그 과정을 통
해 사진 찍기란 숙련된 기술로 피사체를 다루는 일이 아니
라, 그 대상을 혼신의 힘으로 사랑하는 일이라는 것을 배워
나간다.

　　2년 전부터 엄마를 모시고 살기 시작하면서 나도 『엄

● 위 책, 249쪽

마, 사라지지 마』처럼 엄마의 남은 나날을 기록하고 싶어진다. 하지만 일상에서 엄마를 향해 셔터를 누르는 일은 쑥스럽고 조심스럽기만 했다. 사진을 찍는다 해도 무슨 책을 내거나 전시를 하기 위해서는 아니다. 다만, 팔순을 넘긴 엄마의 어떤 표정과 자태가 문득 아름답다고 느껴질 때가 있다. 남들에겐 평범한 노인처럼 보일지 모르지만, 엄마가 겪어온 삶의 내력과 고통의 속내를 아는 나로서는 엄마의 표정 하나에도 무감하기가 어렵다. 오랜 시간의 빛과 그림자를 견뎌내면서 생겨난 그 무늬와 질감을 가만히 쓰다듬어 본다.

다행히도 나에게는 아직 '엄마'라고 부를 수 있는 시간이 꽤 남아 있다. '엄마'라고 발음할 때마다 그 말은 내가 아직 고아가 아니라는 것을, 엄마라고 부를 수 있는 어떤 존재가 늙고 쇠약해진 모습으로나마 내 곁에 있다는 사실을 확인하게 해준다. 손을 뻗으면 닿을 수 있는 곳에 엄마의 손이 있다는 것이, 그리고 엄마의 기침 소리가 들리고 웃음소리와 울음소리가 들리는 곳에 내가 있다는 것이 마음 놓인다.

사진의 제의적 가치와
사람의 얼굴

왜 우리는 사랑하는 사람들의 사진을 찍어서 남겨두려고 하는가. 그리고 그 사진의 이미지는 사진 속의 인물이 늙거나 더 이상 이 세상 사람이 아니게 된 후에도 어떤 방식으로 우리에게 돌아오는가. 사람의 얼굴을 찍을 때는 왠지 풍경이나 사물을 찍을 때와는 다른 긴장감이 느껴지고, 움직이는 피사체를 좀더 신중한 태도로 관찰하게 된다. 그 사람다움이 가장 잘 발현되는 순간을 놓치지 않기 위해서다. 표정이 살아 있는 사진은 백 마디의 말보다 그가 어떤 인간인지를 더 잘 말해주지 않는가. 이때 사진은 누군가 '거기 있었음'을 또는 '아직 살아 있음'을 증언하고 선포하는 제의적 가치를 지니게 된다.

이 해변에 이르러
그녀는 또 하나의 주름에 도착했다

셔터를 누르는 순간 그녀가 드디어 웃었다
죽은 남편을 잠시 잊은 채

이제 누구의 아내도 아닌

늙은 소녀

그녀의 주름 속에서 튀어오른 물고기들은 이내
익숙한 고통의 서식지로 돌아갔다

주름은 골짜기처럼 깊어
펼쳐들면 한 생애가 쏟아져나올 것 같았다

열렸다 닫힐 때마다
주름은 더 깊어지고 어두워지고
주름은 다른 주름을 따라 더 큰 주름을 만들고
밀려오는 파도 역시
바다의 무수한 주름일 것이니

기억이 끼어들 때마다
화음은 불협화음에 가까워지고
그 비명을 끌어안으며 새로운 화음이 만들어졌다

파도소리처럼
오늘 그녀가 도착한 또 하나의 주름처럼

- 나희덕, 「주름들」 (전문)•

엄마는 아빠가 돌아가신 뒤 깊은 상실과 우울에 잠겨 살았다. 어느 여름날 나는 엄마를 위로하기 위해 바닷가에 모시고 가서 "엄마, 웃어요! 웃어요!"를 연신 외치며 셔터를 눌렀다. 엄마의 입가에 웃음을 되찾게 하려고 필사적으로 셔터를 눌렀고, 드디어 엄마가 희미하게 웃으셨다. 웃는 순간 엄마의 얼굴에 자리 잡은 주름들이 일제히 열렸다가 닫혔다. 밀려가고 밀려오는 파도 속에서 생의 화음과 불협화음도 잠시 합쳐졌다 흩어졌다. 롤랑 바르트가 온실 사진에서 엄마의 전체를 발견했던 것처럼, 나는 렌즈 속 클로즈업된 주름들에서 엄마의 생애 전체를 들여다본 것 같기도 했다. 푼크툼의 순간이었다.

하지만 사진 속에서 그런 깊은 상처나 아우라를 발견하는 일은 점점 희귀해져간다. 미술사학자 리히트 바르크가 "우리 시대에 자기 자신과 가까운 친지와 친구들, 연인의 사진만큼 주의 깊게 관찰되는 예술작품은 없다"**고 말한 것은 20세기 초반이었다. 그 후로 100년이 넘는 기간 동안 사진의 예술성은 다른 방식으로 진화했지만, 아우라가 예전보다 약해진 것은 어쩔 수 없는 일처럼 보인다. 요즘은 전

• 나희덕, 『파일명 서정시』(창비, 2018), 84~85쪽
•• 발터 벤야민, 『기술복제시대의 예술작품 / 사진의 작은 역사 외』, 최성만 옮김(길, 2007), 187쪽

국민이 휴대폰으로 언제 어디서나 고화질의 사진을 찍을 수 있고, SNS에는 맛깔난 사진들이 수도 없이 올라온다. 그러나 사진의 그러한 풍요와 범람은 오히려 전시된 욕망에 대한 피로감만 갖게 할 뿐이다. 일찍이 발터 벤야민은 「기술복제시대의 예술작품」에서 사진의 전시가치가 제의가치를 대체해가는 현상에 대해 이렇게 주목했다.

사진에서는 전시가치가 제의가치를 전면적으로 밀어내기 시작한다. 그러나 제의가치가 아무런 저항 없이 순순히 뒤로 물러나는 것은 아니다. 제의가치는 최후의 보루로 물러서서 마지막 저항을 시도하고 있는데, 이 마지막 보루가 바로 인간의 얼굴이다. 그 초창기에 초상 사진이 사진의 중심부를 이루었다는 것은 결코 우연한 일만은 아니다. 이미지의 제의적 가치는 멀리 있거나 이미 죽고 없는 사랑하는 사람을 기억하는 거의 의식적인 행동에서 마지막 도피처를 찾았다. 초기 사진에서 아우라가 마지막으로 스쳐 지나간 것은 사람의 얼굴에 순간적으로 나타나는 표정에서이다. 초기 사진에 나타나는 멜랑콜리하고 그 어느 것과도 비교될 수 없는 아름다움의 비결은 바로 이러한 아우라이다. 그러나 사진에서 사람의 모습이 뒷전으로 물러나게 되자 비로소 전시적 가치는 처음으로

제의적 가치보다 우월한 위치를 차지하게 된다.●

 사진의 제의적 가치가 남아 있던 마지막 보루가 바로 인간의 얼굴이라는 것. 기술복제시대에 사진의 아우라가 사라진 것은 사람의 모습이 뒤로 물러나고 전시적 가치가 강해지면서부터라는 것. 벤야민의 이 예리한 통찰이 새삼 놀랍다. 우리는 과연 그 잃어버린 인간의 얼굴을 되찾을 수 있을까. 롤랑 바르트가 엄마의 빛바랜 사진을 보며 애도에 몰입했던 것도, 한설희 작가가 엄마의 말년 모습을 찍으며 이별 연습을 했던 것도 그 사라짐에 대한 저항이자 인간의 아우라를 잡으려는 안간힘이 아니었을까. 지금도, 아주 드물게, 누군가는 어디선가 셔터를 누르고 있을 것이다. 사람의 얼굴, "멜랑콜리하고 그 어느 것과도 비교될 수 없는 아름다움"을 향해.

● 위 책, 58~59쪽

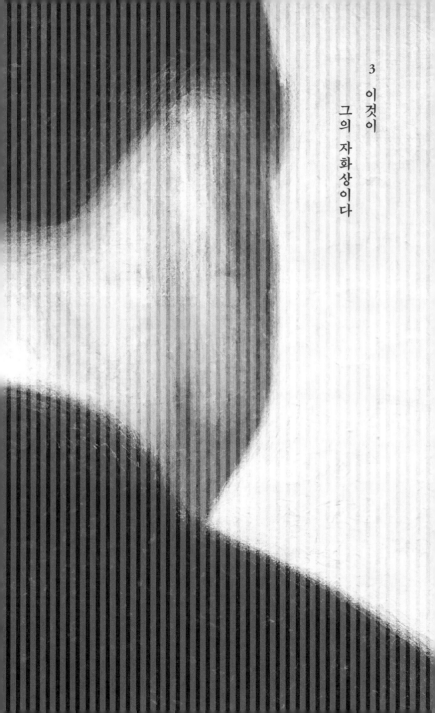

3
이것이
그의 자화상이다

악마,
진실의 다른 얼굴

― 고야

"동판화에 넘쳐나는
악마의 얼굴들은
고야의 핏속에, 본능 속에
깊이 잠들어 있던
어떤 절규를 들려준다."

낯선 것들로
가득한 악몽

　　　　　　　　　　　오래전 〈고야전展〉을 보러
국립현대미술관에 갔었다. 1층에는 드가, 마네, 모네, 밀레,
세잔 등으로 이루어진 〈인상파와 근대미술전〉이 열리고 있
었고, 2층에는 고야Francisco José de Goya, 1746~1828의 동판화들
이 전시되어 있었다. 고야의 유화뿐 아니라 그의 동판화 연
작이 국내에 소개된 것은 그때가 처음이 아닌가 싶다. 인상
파의 익숙하고 서정적인 그림들에 비해 고야의 낯설고 그
로테스크한 판화들은 회화에 대한 통념을 뒤집어놓을 만큼
강렬했다.

　　그럼에도 불구하고 관람객들의 시선은 고야의 판화 앞
에 그리 오래 머물러 있지 않았다. 고야가 우리나라에서는
그리 대중적인 화가로 자리 잡지 못해서일 수도, 판화의 크
기가 작기 때문일 수도 있겠다. 더 근본적인 이유는 고야의
판화 연작이 집요하게 보여주는 인간의 광기와 야수성이
보는 이의 눈과 마음을 불편하게 만들기 때문이 아닐까 싶
다. 온갖 속임수와 조롱으로 가득 찬 음흉한 미소들, 눈을

홉뜨고 고통스럽게 절규하는 표정들, 기아에 시달려 해골밖에 남지 않은 얼굴들, 게걸스럽게 서로의 살을 뜯어먹는 짐승들…… 그런 악마적 시선에 자신의 내면이 읽히는 불편을 감당하면서까지 그림을 감상하려는 사람은 많지 않을 것이다.

그런데 위대한 작가들 중에는 고야에 관심을 가졌던 이가 적지 않았다. 샤를 보들레르는 「등대들」에서 "고야, 낯선 것들로 가득한 악몽, / 마녀들 잔치판에서 삶는 태아胎兒들이며 / 거울 보는 늙은 여인들과 마귀 꾀려고 / 양말을 바로잡는 발가숭이 아가씨들"●이라고 노래했다. 또한 앙드레 말로는 고야의 그림을 "서구의 가장 극단적인 정신적 탐색 중 하나"로 주목하면서 「사투르누스―고야에 관한 소론」을 쓰기도 했다.

1746년 스페인에서 금세공사의 아들로 태어난 고야는 우여곡절 끝에 궁정화가가 되었다. 처음엔 벽을 장식하는 직물화인 태피스트리의 밑그림을 그리거나 성당의 프레스코화를 그리기 시작했다. 스승의 여동생과 결혼하면서 화가로서 탄탄대로를 걷게 되지만, 그는 당시의 궁정이나 상류사회에 대한 동경 못지않게 불만을 느끼고 있었다. 서른

● 샤를 보들레르, 『악의 꽃』, 윤영애 옮김(문학과지성사, 2003), 54쪽

이 넘으면서 고야는 부패한 군주제를 비판하는 모임에 가입했고, 세상의 모순과 타락에 눈을 뜨게 되었다. 그러나 고야는 예술의 자유가 무엇보다도 경제적 자립에 달려 있다고 믿었고, 외면적으로는 자신의 후원자들에게 충실했다. 그가 온갖 정치적 격변과 전쟁 속에서도 살아남을 수 있었던 비결도 그림을 통해 축적한 재산과 정계의 인맥 덕분이었다. 고야에 대한 세간의 평가가 출세주의자와 민중주의자로 크게 엇갈리는 것도 이러한 행보 때문일 것이다.

후기에 접어들면서 고야는 교회 권력과 국가권력의 대립, 전쟁의 참상, 경제적 불평등, 인간의 광기와 본능 등을 풍자하는 에칭 연작을 제작했다. 〈로스 카프리초스〉〈전쟁의 참화〉〈어리석음〉 등이 그 대표적인 예다. 〈로스 카프리초스〉 연작에서 그는 성매매 여성, 구두쇠, 호색한, 노파, 부랑자, 의사, 학자, 성직자 등 다양한 군상을 통해 인간의 위선과 타락을 적나라하게 그려냈다. 80점의 작품에는 각각의 제목과 경구가 붙어 있는데, 어둡고 그로테스크한 그림 못지않게 그 문장들 역시 통렬하다.

저마다
제 시메르를

〈로스 카프리초스〉연작은
고야 자신의 자화상으로 시작된다. 작품 1번에는 "이것이
그의 진정한 자화상이다"라는 문장이 적혀 있다. 이 연작에
대해 "문명화된 곳 어디에나 존재하는 무수한 기벽과 어리
석음, 관습과 무지, 그리고 이기심이 일상적으로 만들어내
는 공공의 편견과 부정직한 관례에 대해 묘사"했다고 밝히
면서, 그 첫 자리에 자기 자신을 세운 것이다. 실눈을 삐딱
하게 뜨고 무언가 날카롭게 주시하는 표정 어디에도 자기
미화의 흔적은 없다.

〈로스 카프리초스〉42번은 보들레르의 산문 시집 『파
리의 우울』에 나오는 「저마다 제 시메르를」이라는 시를 연
상시킨다. 당나귀 형상의 짐승 시메르를 등에 지고 고통스
럽게 걸어가는 두 남자. 여기에는 "넌 안 된다니까"라는 제
목 아래 "이 두 나리가 기사騎士라는 걸 누가 부정하겠는가?"
라는 문장이 적혀 있다. 그러나 이 두 남자는 말을 타고 달
리는 기사의 위용을 보여주는 것이 아니라 등 위에 올라탄
짐승이 이끄는 대로 끌려 다닐 수밖에 없는 형국이다.

그들은 저마다 커다란 시메르를 한 마리씩 등에 짊어지

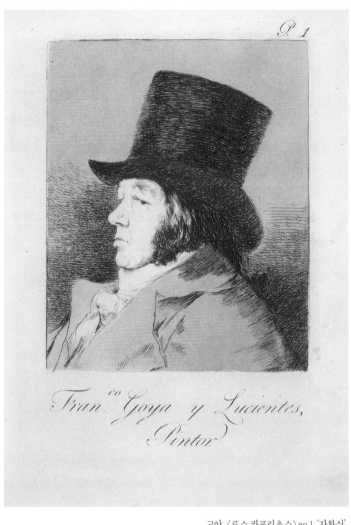

고야, 〈로스 카프리초스〉 no.1 '자화상',
1797~1799년

고 있었으니, 무겁기가 밀가루나 석탄 부대, 또는 로마제
국 보병의 군장 못지않았다. (……) 이 나그네들 가운데
어느 누구도 제 목에 매달리고 제 등에 엉겨붙어 있는 이
흉포한 짐승에 대해 분노하는 모습이 아니었으니, 이 짐
승이 자기 자신의 일부를 이루고 있다고 여기는 것이 아
닌가 싶었다. 그 피곤하고 진지한 얼굴 하나하나에는 아
무런 절망의 낌새도 비치지 않았거니와, 하늘의 우울한
궁륭 아래, 그 하늘처럼 황량한 땅의 먼지 속에 발을 파묻
으며, 그들은 끝없이 희망을 품도록 벌받은 자들이 지어
마땅한 그런 체념 어린 표정을 지으며 나아가고 있었다.

- 샤를 보들레르, 「저마다 제 시메르를」 (부분)•

번역자인 황현산의 주해를 보면, '시메르Chimère'는 그
리스 신화에 나오는 상상적 동물의 이름으로서 '공상, 망상'
의 뜻을 지녔다고 한다. 보들레르의 이 시가 1848년 혁명이
실패한 뒤에 미래에 대한 전망도 없이 막연한 환상에 사로
잡힌 지식인 사회의 무력함을 풍자한 것이라는 작가 프레
보의 설명도 소개되어 있다. 그런데 이러한 상황은 고야가
살았던 18세기 말의 스페인이나 보들레르가 살았던 19세기

• 샤를 보들레르, 『파리의 우울』, 황현산 옮김(문학동네, 2015), 19~20쪽

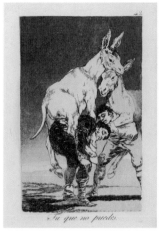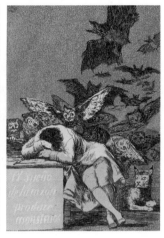

고야,
〈로스 카프리초스〉no.42·no.43, 1797~1799년

중반의 프랑스에 국한된 얘기가 아니다. 각자 자신의 시메르를 지고 끙끙거리는 모습은 헛된 꿈과 욕망에 사로잡힌 채 그 무게에 짓눌려 살아가는 현대인의 초상이라 해도 전혀 어색하지 않다.

　〈로스 카프리초스〉43번에는 "이성이 잠들면 괴물이 눈뜬다"는 제목이 붙어 있다. 잠들어 있는 한 남자 곁에는 예술과 지혜를 상징하는 부엉이들이 펜을 들고 그를 깨우려 한다. 그 옆에 앉아 있는 스라소니와 멀리 어둠 속을 날아다니는 박쥐들도 보인다. 이 동물들은 모두 낮의 이성보다는 밤의 본능에, 현실보다는 환상에 더 친숙한 존재들이

다. 남자가 잠들어 있는 동안 꿈이 낳은 괴물들. 그런데 "이 성으로부터 버림받은 환상은 절대 불가능할 것 같던 끔찍한 괴물을 만들어낸다. 그러나 환상이 이성과 결합하면 예술의 모체가 되고, 모든 경이로움의 원천이 된다"는 문장을 읽어보면, 고야가 이성과 본능, 현실과 환상을 대립적으로만 이해한 것은 아닌 듯하다.

〈로스 카프리초스〉 연작의 마지막 작품인 80번의 제목은 '때가 되었다'이다. 여기에는 "동이 트면 마녀와 요정, 그리고 유령과 허깨비들은 각자 자신의 거처로 숨어든다. 이들이 밤과 어두운 때를 제외하고 우리 눈에 띄지 않는 것은 참 다행스러운 일이다!"는 설명이 적혀 있다. 이 반인반수의 괴물들은 사람들이 잠에서 깨어나기 전에 서둘러 떠날 차비를 하고 있다. 이렇게 고야의 동판화에 넘쳐나는 악마의 얼굴들은 고야의 핏속에, 본능 속에 깊이 잠들어 있던 어떤 절규를 들려준다.

말년에 귀머거리가 된 고야는 생을 마칠 때까지 칩거하며 집의 벽면을 온통 〈검은 그림Black Painting〉 연작들로 채워나갔다. 자식의 몸을 움켜쥐고 뜯어 먹는 사투르누스를 비롯해 고야의 말년작들은 한층 어두운 심연에 잠겨 있다. 그 그림들을 보면서 예술의 힘이란 쾌快에서만 비롯되는 것은 아니라는 생각이 든다. 오히려 인간이 대면해야 할 중요

한 진실은 극단적인 불쾌^{不快}를 통해 더 적나라하게 표현되는지도 모른다. 역설적이게도 그에게 천재성과 현대적 의미를 부여해준 것은 그를 평생 먹여 살린 성당의 아름다운 벽화나 왕족의 초상화가 아니라, 참혹한 내면의 어둠 속에서 빚어낸 작은 판화들과 눈이 먼 채 죽어가면서 그린 〈검은 그림〉들이었다.

고야의 그로테스크한 세계가 제대로 이해받기 위해 그의 그림 속에 잠자던 악마들은 두 세기 이상을 기다려야 했다. 그 악마의 얼굴은 오늘날 인간이 만들어낸 세계의 참상을 고발하는 하나의 기원이 되었다는 점에서 진실의 다른 얼굴이기도 하다.

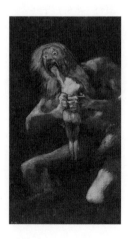

고야,
〈자식을 잡아먹는 사투르누스〉, 1819~1823년

조각가와
모델들

– 자코메티

"누군가의 얼굴을
그리거나 만든다는 것은
'아무도 탐험하지 않은
미지의 세계 속으로 들어간다'는 걸 의미하며,
조각가와 모델은 그 은밀한 모험에
함께하는 동지라고 할 수 있다."

지우기와
비워내기

한가람미술관에서 열린
〈알베르토 자코메티전展〉은 한 장의 사진으로 시작된다. 이
사진은 자코메티Alberto Giacometti, 1901~1966가 죽기 몇 달 전 그
와 절친했던 사진작가 앙리 카르티에 브레송이 포착한 결
정적 순간을 담고 있다. 비 내리는 거리를 우산도 없이 코트
깃을 머리 위로 뒤집어쓴 채 걷고 있는 한 남자. 낡은 코트와
구두, 한 손에 들고 있는 담배, 쓸쓸한 표정과 웅크린 자세,
그러나 시선만은 정면을 응시하고 있다. 초상화를 그릴 때
눈부터 그리고 특히 얼굴을 중시했던 자코메티처럼, 이 사
진 역시 외투 속 얼굴에 자코메티적인 핵심이 들어 있다. 또
한 사진의 구도를 수직으로 분할하며 앞뒤에 서 있는 나무
두 그루는 자코메티의 길고 가느다란 인물상들과 닮았다.

문학 행사로 스위스에 갔을 때 취리히 쿤스트하우스에
서 〈자코메티 특별전〉을 본 적이 있다. 시기별로 전시된 작
품들을 보면서 떠오른 질문은 자코메티는 왜 그토록 인간
의 형상을 만드는 작업에만 골몰했는가 하는 것이었다. 그

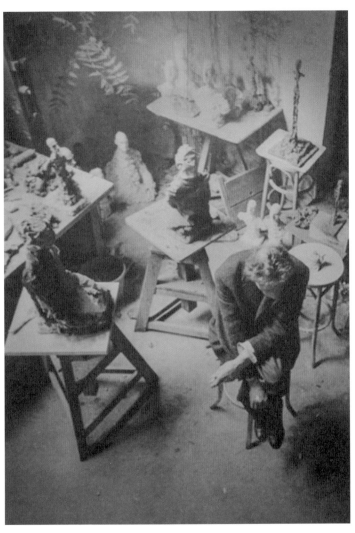

전시에 소개된 자코메티의 작업실과 그의 모습

는 아름다운 풍경이나 정물을 그리는 일엔 관심이 없었고, 사람의 두상이나 흉상, 입상 등을 주로 제작했다. 파리에 체류하며 초현실주의를 비롯해 아방가르드 예술가들과 교유했지만 실물로부터 출발한 구상을 끝까지 포기하지 않았다. 그러면서도 자코메티는 전통적 인체 표현에서 과감하게 벗어나 자기만의 표현 방식을 탐구해나갔다. 육체의 묘사와 재현을 넘어 정신의 본질을 담아내려는 그 탐구는 끊임없는 '지우기'와 '비워내기'를 통해 이루어졌다.

자코메티가 창조한 인간 형상은 후기로 갈수록 점점 작아지고 가늘어지는 경향이 있다. 회화에 있어서도 인물의 얼굴은 점점 추상화되어간다. 대상의 비본질적인 요소들을 걷어내고 또 걷어내서 더 이상 아무것도 덜어낼 수 없을 때까지, 그리하여 인간의 고유한 가치가 스스로 드러나고 거기에 어떤 영원성이 깃들 때까지 그의 작업에는 완성이라는 게 없다. 자신의 작품에 대해 늘 못마땅해하며 지우고 그리고 다시 지우기를 반복했다. 그렇게 자코메티는 40년 동안 7평짜리 작업실에서 몇 가지 색의 물감, 또는 잿빛 점토들을 만지며 고독한 시간을 보냈다.

그의 작업실을 드나들며 모델이 되어준 이들은 주로 가까운 가족과 친구, 연인들이었다. 이 전시의 구성도 모델들을 차례로 다루면서 자코메티의 삶과 작품 세계를 연결

시키고 있다는 점에서 흥미롭다. 어릴 때는 부모님과 형제자매가 모델이 되어주었고, 나중에는 수많은 화가의 모델이었고 짧지만 가장 강렬한 사랑을 경험하게 해준 연인 이사벨, 평생을 헌신적으로 형의 작업을 도왔던 남동생 디에고, 온갖 애증 속에서도 끝까지 아내의 자리를 지켜낸 아네트, 37살이나 연상인 자코메티를 만나 연인이 된 카롤린, 철학을 전공한 일본인 친구 이사쿠 야나이하라, 유명 사진작가였다가 몰락의 길을 걷게 된 엘리 로타르 등이 그의 모델들이었다.

조각가와 모델의
은밀한 모험

자코메티의 전기 영화인 〈파이널 포트레이트Final Portrait〉(스탠리 투치 감독, 2017)에는 마지막 초상화의 모델로 젊은 미술 평론가 '제임스 로드'가 등장한다. 단 며칠이면 된다는 자코메티의 제안에 응한 그는 뉴욕행 비행기를 몇 번이나 미루며 18일 동안 모델이 되어준다. 그러나 자코메티는 "드로잉을 완성하는 건 불가능해. 단지 그리려고 노력할 뿐이야"라며 그리고 지우기를 끝없이 반복한다. 제임스 로드는 농담으로 "사과가 된 기분"이

라며 세잔의 아내가 했다는 말을 인용하는데, 이는 계속 완성이 유예되면서 모델이 겪게 되는 고충을 토로한 것이다.

영화에서 자코메티는 한때 친했던 피카소에 대해 다른 작가들의 아이디어를 훔쳐 와 재주만 부린다며 혹평을 서슴지 않는다. 반면, 가장 진정한 화가로는 세잔을 들면서 자신도 세잔처럼 대상을 있는 그대로 보여주고 싶다고 말한다. 하지만 그 목표는 애초에 불가능한 일이며, 제대로 완성하지 못한 작품들을 전시하고 판매해온 자신은 스스로를 속인 위선자라고 자책한다. 너무 높고 엄격한 예술적 목표 때문에 그도 그의 모델들도 고민과 고생을 감수해야만 했다.

이렇게 친숙한 모델들을 앞에 앉혀두고도 자코메티는 번번이 혼란에 빠지곤 했다. 그래서 "모델을 오랜 시간 보면 볼수록 모델과 나 사이엔 많은 단계가 생긴다. 내가 과연 누구를 봤는지 또는 누구를 보고 있었는지를 알 수 없을 정도로 완전히 낯선 인물이 되어 있었다"고 고백하기도 했다. 그에게 누군가의 얼굴을 그리거나 만든다는 것은 "아무도 탐험하지 않은 미지의 세계 속으로 들어간다"는 걸 의미하며, 조각가와 모델은 그 은밀한 모험에 함께하는 동지라고 할 수 있다. 모델과 재료 사이에 존재하는 미세한 틈을 계속 파고들면서 자코메티는 자신이 '아는 대로'가 아니라 '있는 그대로' 그리려고 노력했다. 그렇게 '살아 있는 얼굴'에 도달

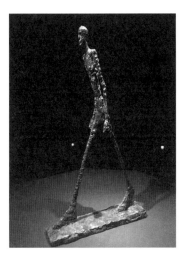

자코메티,
〈걸어가는 사람Ⅱ〉, 1960년

하는 순간 거기에 숭고함이 깃든다고 그는 말했다.

고독한 직립의
형상

전시의 하이라이트는 단연 마지막 방에 따로 전시된 대작 〈걸어가는 사람Ⅱ〉였다. 두 눈을 부릅뜨고 죽음을 향해 고독하게 걸어가는 한 사람. 금 방이라도 부스러질 것처럼 가늘고 기다란 형상은 자코메티 특유의 거칠고 울퉁불퉁한 표면을 드러내고 있다. 그걸 만 지면 삶의 온갖 고통과 슬픔이 손끝에 묻어날 것만 같다.

더 이상 한 줌의 흙도 덜어낼 수 없는 그 직립의 형상은 '사람 인人' 자의 간결한 선으로 수렴된다. 자코메티에 대한 가장 뛰어난 예술론인 『자코메티의 아틀리에』에서 장 주네가 "당신 작품을 들여놓으면 방 안이 사원처럼 돼버릴 것 같"•다고 말한 이유를 알겠다. 어둠 속에서 홀로 빛나는 그 조각상 앞에 가만히 앉아 있거나 몇 바퀴 도는 행위가 곧 명상이고 기도라는 생각이 든다.

마지막 전시실 밖에는 자코메티의 문장이 적혀 있었다. "거리의 사람들을 보라. 그들은 무게가 없다. 어떤 경우든 죽은 사람보다도, 의식이 없는 사람보다도 가볍다. 내가 보여주려는 건 바로 그것, 그 가벼움이다." 또 다른 벽에는 이런 문장도 있다. "마침내 나는 일어섰다. 그리고 한 발을 내디뎌 걷는다. 어디로 가야 하는지 그리고 그 끝이 어딘지 알 수는 없지만, 그러나 나는 걷는다. 그렇다. 나는 걸어야만 한다." 이처럼 걷는 행위를 통해서만이 중력으로부터 잠시 자유로울 수 있는 것이 인간의 운명이다. 처음에 본 자코메티의 걸어가는 사진과 〈걸어가는 사람Ⅱ〉의 형상이 자꾸 겹쳐진다. 자코메티가 수많은 모델들 속에서 매번 발견하려고 한 것은 어쩌면 자기 자신이었는지도 모르겠다.

• 장 주네, 『자코메티의 아틀리에』, 윤정임 옮김(열화당, 2007), 10쪽

음악 속으로,
한 개의 점이 되어

― 글렌 굴드

"피아노의 품을 파고들며
그는 애원하는 듯하다.
저 설원과도 같은
음악 속으로
한 개의 점이 되어
사라지고 싶다고."

두 개의
〈골트베르크 변주곡〉

멀리 눈 쌓인 벌판에 한 사
람이 서 있다. 작은 점처럼 보였던 사람이 앞으로 걸어 나오
기 시작하고, 바흐의 〈골트베르크 변주곡〉 서곡인 아리아
가 흘러나온다. 사람의 실루엣이 가까워질수록 피아노 소
리도 점점 커진다. 프랑수아 지라르 감독이 만든 다큐멘터
리영화 〈글렌 굴드에 관한 32개의 이야기〉의 첫 장면이다.
이 영화의 마지막 부분 역시 아리아의 선율 속에 두 남자가
설원을 향해 걸어가는 장면으로 끝이 난다.

이렇게 아리아와 아리아 사이에 30개의 에피소드들이
들어 있는 영화의 구성은 바흐의 〈골트베르크 변주곡〉과
동일하다. 글렌 굴드Glenn Gould, 1932~1982에 관한 수많은 책들
중 가장 아름다운 전기인 미셸 슈나이더의 『글렌 굴드 피아
노 솔로』의 구성 역시 마찬가지다. 처음과 끝의 아리아는
멜로디가 똑같지만, 듣는 이의 귀엔 사뭇 다르게 들린다. 백
지 상태에서 펼쳐지는 첫 아리아와 달리, 서른 개의 변주곡
이 지나간 후에 흘러나오는 아리아에는 그 모든 기억이 남

아 있는 듯하다. 설원에서 시작된 한 남자의 발자국이 눈 위에 수많은 발자국을 남기고 다시 설원으로 돌아가는 여정처럼 말이다. 1982년 10월 15일 그의 장례식에서도 바흐의 아리아가 울려 퍼졌다.

공교롭게도 그가 피아니스트로서 보낸 30년의 시간과 30개의 변주곡이 일치한다. 〈골트베르크 변주곡〉을 가리켜 굴드는 "끝도 시작도 없는 음악. 진정한 긴장도, 진정한 해결도 없는 음악"이라고 표현했다. 여러모로 〈골트베르크 변주곡〉은 글렌 굴드의 삶과 음악을 가장 잘 대변해주는 음반이다. 다섯 살 때 바흐의 음악을 처음 만난 그가 1955년 컬럼비아 레코드에서 첫 음반을 제작하게 될 때 선택한 곡이 바로 〈골트베르크 변주곡〉이었다. 굴드는 같은 곡을 두 번 이상 레코딩 한 경우가 거의 없었지만, 이 곡만은 1981년 재녹음을 했다. 피아니스트로서 자신의 음악적 변화를 되짚어보기에 일종의 시금석이 되어주리라 생각했던 것일까. 자신이 출발한 지점으로 다시 돌아가 보는 것. 음악을 사랑했던 철학자 아도르노는 베토벤에 대해 다음과 같은 메모를 남겼다. "내가 처음 들었던 베토벤을 기억할 것, 그리고 그 기억으로 모든 것을 다시 들을 것." 글렌 굴드가 26년 만에 〈골트베르크 변주곡〉을 다시 레코딩 할 때의 마음도 이와 비슷하지 않았을까.

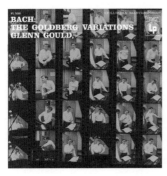

글렌 굴드 〈골트베르크 변주곡〉
1955년 음반과 1981년 음반

나는 이따금 굴드의 〈골트베르크 변주곡〉 두 개의 버전을 비교하며 듣곤 한다. 음악적으로 예민한 귀를 갖진 못한 나에게도 그 차이는 확연하게 느껴진다. 나는 이십 대 중반의 활달하고 자신감 넘치는 연주보다는 속도가 많이 느려지고 장식성이 거의 제거된 말년의 연주를 더 좋아한다. 그 단순한 깊이에 이르기까지 굴드가 고독과 싸우며 음악 속으로 걸어 들어간 궤적은 언제 더듬어보아도 마음이 먹먹해진다. 미셸 슈나이더는 『글렌 굴드 피아노 솔로』에서 1981년 몽생종이 촬영한 연주 모습을 이렇게 묘사했다.

얼굴은 알아보기 힘들고 텅 비어 있다. 그가 연주하는 음악이 물질적인 모습을 갖추어 감에 따라 그 자신은 반대

로 비물질적인 모습을 띠게 되는 것 같다. 몸은 이상하게 도 둔중한 느낌을 전해준다. 회색의 어두운 옷은 형태도 없고, 형언할 수도 없다. 그는 자신의 시간과 내면의 공간 속으로 물러난, 역사를 갖지 않은 일종의 덩어리가 되어 있었다. 아주 나이가 많은 노인의 모습. 하지만 아주 이따 금씩 어떤 생각이—음이 아니라—떠오를 때면 그는 내심 으로 미소를 지었고, 그러면 아름다운 청년인 자신의 모습을 되찾곤 한다. 이처럼 평생 자신의 얼굴을 찾아다닌 사람들이 죽는 순간에야 그 얼굴을 만날 수 있다는 사실은 감동적이고 좀 어이없는 일이기도 하다.[•]

1955년 음반 속의 흰 셔츠를 입은 청년은 어디로 사라지고, 1981년 음반에는 질병과 고독에 지친 중년의 남자가 검은 정장을 입고 앉아 있다. 성글어진 머리카락, 곧게 다문 입술, 세상을 쏘아보는 듯한 어두운 눈빛, 그런 외모의 변화만큼 굴드의 음악은 아주 다른 세계에 도달해 있었다.

• 미셸 슈나이더, 『글렌 굴드 피아노 솔로』, 이창실 옮김(동문선, 2002), 67쪽

푸가^{Fuga},
도주의 형식

그런데 글렌 굴드는 왜 그렇게 바흐의 곡을 즐겨 연주했을까. 바흐의 곡 속에는 "세상으로부터의 후퇴감이 스며 있다"고 그는 말한 적이 있다. 특히 푸가는 바흐의 기질에 가장 잘 어울리는 양식으로서 그의 음악의 발전 과정을 정확하게 가늠할 수 있게 해준다고 여겼다. '푸가'란 '도주逃走'를 의미하며, 복수의 성부가 하나의 주제를 차례로 모방하면서 대위법에 따라 전개되는 다성음악이다. 굴드는 하나의 선율이 주도하는 낭만주의 음악보다 바흐의 다성음악을 선호했다. 세상으로부터 멀어질수록 음악적으로는 완벽한 화성에 도달하려는 욕구가 더 강해져서였을까.

굴드는 엄청난 분량의 글과 메모를 남기기도 했는데, 그의 글에서도 고독의 중요성은 자주 강조된다. "예술가는 고독 속에서만 진정으로 일할 수 있다. 외부 세계에 대한 지식이 끊임없이 통제되는 그런 환경 속에서만. 그것이 없다면 관념과 이 관념의 실현간의 불가분의 통일성이 외부의 침입에 의해 깨어질 수도 있다."[●] 그가 왜 그토록 무대와 대

● 위 책 34쪽에서 재인용

중을 멀리하며 자기만의 시간과 공간을 지키려 했는지를 짐작할 수 있는 대목이다.

굴드는 대중의 시선과 연주회장에 갇혀 있는 시간을 극도로 싫어했다. 연주회를 도덕적으로 비열한 짓이거나 속임수라고 여겼으며, 솔리스트에게 주어지는 권력과 지배의 위치 또한 대중에게 비굴하게 의존한 결과일 뿐이라고 생각했다. 그는 결국 피아니스트로서 한창 성공을 거두던 서른두 살의 나이에 무대를 떠났다. 어떤 이들은 음반에 갇힌 고정된 음악보다 연주회에서 즉흥적으로 만들어지는 우연성과 상호성을 한결 살아 있는 음악이라고 여기지만, 굴드는 정반대였다. 그는 스튜디오라는 공간에서 몇 번이고 시간을 되돌리면서 우연성이 제거된 완벽한 음악을 만들고 싶어했다. 그는 무대를 떠난 뒤에도 죽기 직전까지 20년 가까운 세월 동안 수많은 레코딩 작업을 했다. 녹음실에서 그는 춤을 추듯 지휘를 하며 음악에 몰입했고, 커버가 너덜너덜한 낡은 접이식 의자만이 변함없이 그의 곁을 지켰다.

굴드는 녹음실을 나와 차를 몰고 교외의 고속도로변에 있는 카페를 찾곤 했다. 그곳에서 그는 늘 똑같은 음식을 주문하고 앉아 사람들의 대화를 무슨 다성음악이라도 되는 것처럼 엿들었다. 또는 늦은 밤이나 새벽에 지인에게 전화를 걸어 혼자 끝없이 주절거리거나 노래를 불렀다. 고독한

그에게 필요한 것은 친구나 대화 상대가 아니라 그저 자기 얘기를 들어줄 벽이었는지도 모른다.

낯가림이 심한 이 캐나다 피아니스트는 이따금 북극이나 먼 어촌으로도 여행을 떠났다. 유난히 추위에 민감해 연주를 하기 전에는 손을 풀기 위해 몇 시간씩 뜨거운 물에 팔을 담그던 그가 북극의 추위를 사랑했다는 것도 참 아이러니한 일이다. 인간적인 것이 제거된 순수한 영토에 대한 갈망, 그처럼 〈골트베르크 변주곡〉의 마지막 아리아는 굴드가 50년의 생애 끝에 도착한 극지와도 같은 것이었다.

이따금 우울하거나 외롭다고 느낄 때 내가 혼자 찾아가던 뮤직바가 있었다. 밤 9시에 문을 여는 그곳에는 거의 벽면 전체를 채울 정도의 커다란 스크린이 있고, 좋아하는 영화의 O.S.T.나 콘서트 영상을 신청해서 감상할 수 있었다. 나는 매번 무슨 의례를 치르듯 글렌 굴드의 연주 영상을 주인에게 부탁했다. 어두운 바에 혼자 앉아 글렌 굴드의 〈골트베르크 변주곡〉을 들으면 내 고독쯤이야 아무것도 아니라는 생각이 들었다. 화면 속에서 굴드는 낮은 접이식 의자에 앉아 피아노에 거의 매달리다시피 한 자세로 연주를 하며 입으로는 연신 음들을 웅얼거린다. 마치 젖을 빠는 아기처럼 피아노의 품을 파고들며 그는 어머니인 음악에게 이렇게 애원하는 듯하다. 내 목소리를 들어달라고, 내 존재를

안아 달라고. 저 설원과도 같은 음악 속으로, 한 개의 점이
되어 사라지고 싶다고.

목소리로서의
회화

- 마크 로스코

"색채는 또 다른 색채를 찢고 나오며
자꾸 말을 걸어온다.
색면들 사이로 언뜻언뜻 비치는 틈은
마치 입술처럼 달싹거리고,
색면들 속에 숨어 있는 흔적이나 얼룩들은
눈물처럼 어룽거린다."

그 방의
침묵 속에서

　　　　　　　　이따금 그림이 말을 하는
것처럼 느껴질 때가 있다. 또는 그림 속에서 어떤 선율이 흘
러나오는 것 같을 때가 있다. 회화는 시각예술임이 분명하
지만, 시나 음악에 한결 가까운 그림들도 있는 것이다. 예를
들어 칸딘스키, 미로, 로스코 같은 화가들이 그러하다. 이들
의 그림에서 말과 선율은 주어진 형상을 넘어 무한을 향해
있다. 칸딘스키의 표현처럼 "직선들의 차가운 긴장, 곡선들
의 따뜻한 긴장, 엄격함에서 느슨함으로, 다수로부터 압축
으로" 나아간다. 그래서 추상적 형태에서도 아주 드라마틱
하고 직접적인 느낌을 읽어낼 수 있다.

　　　마크 로스코Mark Rothko, 1903~1970의 작품을 보았던 기억
역시 내게는 강력한 청각적 체험으로 남아 있다. 화집에서
만 보던 로스코의 그림을 처음 대면하게 된 것은 런던 테이
트모던 갤러리에서였다. 미술관에는 세계 각국에서 온 사
람들로 북적거렸지만, 이상하게도 '로스코의 방'에서는 오
직 나 혼자만이 그의 그림 앞에 서 있었던 것 같은 착각이

마크 로스코의 모습.
1949년 무렵

드는 이유는 무엇일까. 조금 어두운 듯한 전시실 벽면에서 독특한 아우라를 내뿜는 로스코의 그림들. 마치 예배당에서 옷깃을 여미고 두 손을 모으듯, 로스코의 방에 들어온 사람들은 자기도 모르게 숨을 죽이고 발소리를 낮추었다.

　　미술 평론가인 사이먼 샤마는 테이트모던의 소란스러움이 오히려 로스코의 공간이 만들어내는 일종의 심리적 소등消燈 효과를 극대화한다고 보았다. 번잡한 현대 도시 속에서도 잠시 시간이 멈추고 침묵이 흐르는 방이 있다는 것은 얼마나 다행스러운 일인가. 사람들은 저마다 그림의 목

소리에 귀를 기울이고 있는 것처럼 보였다. 그 방의 침묵 속에서 홀로 말하고 있는 이는 누구일까.

"회화는 체험에 관한 것이 아니라 바로 체험이다"라고 로스코는 말한 바 있다. 로스코의 작업은 흔히 추상표현주의로 분류되곤 하지만, 스스로는 추상화가가 아니라고 생각했다고 한다. 그는 구체적인 대상의 재현으로부터 일찌감치 벗어났지만 추상적 형태의 단순한 배열에 안주하지도 않았다. 그에게 중요한 것은 근원적인 감정을 제대로 전달하는 것이었고 관객들이 자신의 그림을 직접 체험하도록 하는 것이었다. 성당이나 수도원의 오래된 프레스코화가 신성한 공간을 만들어내듯이, 로스코는 자신의 작품이 공간과 완벽한 조응을 통해 숭고한 감정을 빚어내도록 노력했다.

이를 위해 로스코는 생전에 자신의 그림이 걸리게 될 공간적 조건과 설치 방법에 대해 아주 까다로운 편이었다고 한다. 그림을 그리는 일 못지않게 어떤 공간에서, 어떤 눈높이와 조도照度로 관객과 소통하느냐를 중요하게 여겼다. 작업실의 환경과 일치하는 곳이라야 치밀하게 계산된 색채와 형상들이 제대로 빛을 발휘할 수 있다고 생각했기 때문이다.

또한 다른 화가들의 작품과 나란히 걸려 있기보다는

독립된 공간에 자신의 그림이 배치되기를 원했다. 그는 자신이 캔버스 위에 창조한 빛과 음영을 제대로 전달할 수 없다는 판단이 들면 그림을 내주지 않았고, 망설임 없이 계약을 파기했다. 뉴욕 시그램 본사에 있는 레스토랑 벽면에 걸기 위한 적갈색 톤의 연작을 완성했지만, 그 장소가 맘에 들지 않자 거액의 계약금을 돌려주었다. 그는 자살로 생을 마감하기 전, 이 시그램 빌딩 연작을 런던의 테이트모던 갤러리에 기증했다.

움직이는
색채의 드라마

2012년 런던에서 연구년을 보내는 동안 나는 '로스코의 방'을 여러 번 찾아갔다. 로스코의 방에 들어서면 몇 개의 색면으로 분할된 단순한 공간이 펼쳐지고, 벽면을 가득 채운 그림의 크기와 미묘한 색채의 조합이 보는 사람의 마음을 압도한다. 그런데 좀더 자세히 들여다보면, 면과 면 사이의 미세한 틈과 그 경계를 향해 움직인 마른 붓자국들이 마음을 스치거나 스며든다. 얼핏 단조로워 보이는 색면 속에 얼마나 많은 일렁임과 망설임이 들어 있는지! 그의 그림 앞에 오래 서 있다 보면 화면 전

체가 살아 있는 유기체처럼 움직이며 색채의 드라마를 만들어내는 것 같았다.

로스코는 자신이 사용하는 색채를 '배우'라고 부를 만큼 색채를 통해 다양한 감정과 사유를 전달하고자 했다. 〈적갈색 위에 옅은 빨간색〉〈적갈색 위에 검은색〉 등의 제목처럼 그림의 주인공은 단연 색채다. 색채는 또 다른 색채를 찢고 나오며 자꾸 말을 걸어온다. 색면들 사이로 언뜻언뜻 비치는 틈은 마치 입술처럼 달싹거리고, 색면들 속에 숨어 있는 흔적이나 얼룩들은 눈물처럼 어룽거린다. 이렇게 그의 그림은 추상적이되 강렬한 감정과 사유를 불러일으킨다. 어떤 숭고한 대상에 대한 경외감과 더불어 내면에서 솟구쳐 오르는 다양한 감정들…… 그 경험은 사람의 마음을 움직이고 치유하는 일종의 예배였다.

한국에 돌아온 후에 영산강변을 산책하다가 불에 탄 나무 계단을 보았다. 불에 탄 부분과 타지 않은 부분이 거무스름하게 몇 개의 단층을 이루고 있었다. 검게 그을린 널빤지들은 고통으로 일그러진 입술 같기도 하고 침묵으로 앙다문 입술처럼 보이기도 했다. 미국 휴스턴에 있다는 로스코 채플에 가본 적은 없지만, 로스코가 말년에 그 예배당의 팔각 벽면을 위해 그렸다는 검은 톤의 벽화들이 떠올랐다. 밝은 빛과 색채를 잃어버리고 죽음 속으로 스스로 걸어 들

마크 로스코,
〈검은색 위에 옅은 빨간색〉, 1957년

어갈 수밖에 없었던 그의 삶도 함께 떠올랐다. 불에 타 버린 입술로 누군가 달싹이며 내게 말하는 것 같았다.

흙빛의
시

- 윤형근

"하늘이 아니라
땅에 발을 딛고 선
그림을 그리는 동안,
그의 색채는
흙의 빛깔을 닮아갔다."

피 흘리는
검은 기둥들

국립현대미술관에서 윤형
근 개인전을 보았다. 그의 추상화를 몇 점씩 접한 적은 있지
만, 해외에 소장된 작품까지 망라해 예술 세계의 전모를 보
여주는 전시는 이번이 처음이다. 윤형근1928~2007의 그림은
얼핏 보면 단순한 색채와 형태를 통해 강렬한 비극성과 숭
고미를 느끼게 한다는 점에서 로스코, 바넷 뉴먼 등의 추상
표현주의를 연상시킨다. 그런데 보면 볼수록 그의 작품에
는 서양화가들이 도저히 흉내 낼 수 없는 동양적 정신과 고
유한 기법이 담겨 있다. 그의 삶에 대해 좀더 알게 되면, 추
상적인 이미지 속에서 부조리하고 폭력적인 현실에 대한
저항의 메시지를 읽어낼 수도 있다.

윤형근의 생애는 한국 현대사의 비극과 고스란히 맞물
려 있다. 거대한 역사의 격랑 속에서 힘없는 개인이 겪어내
야 했던 몇 개의 사건들이 그의 삶을 할퀴고 지나갔다. 그는
서울대학교 미술대학에 다니다가 학생운동으로 옥고를 치
러 학업을 중단해야 했고, 한국전쟁 때는 보도연맹 사건으

로 죽을 고비를 넘겼다. 전쟁이 끝난 뒤에 홍익대학교 회화과에 편입했으나, 전쟁 시기에 스탈린과 김일성 초상화를 그려 생계를 유지했다는 이유로 서대문 형무소에 수감되었다고 한다.

변호사의 도움으로 운 좋게 집행유예로 풀려나 스승인 김환기 화백의 맏딸과 결혼하고 숙명여고 교사로 취직하면서 그의 삶은 잠시 안정기로 접어드는 듯했다. 하지만 1973년 중앙정보부의 고위층과 관련된 입시 비리에 대해 문제를 제기했다가 남산에 끌려가 다시 고초를 치렀다. 이처럼 윤형근은 과묵한 편이었지만 불의를 보면 절대 타협할 줄 모르는 강직한 성품을 지녔다. 그 사건으로 어쩔 수 없이 사표를 내고 요주의 인물로 찍힌 채 10년간 울분의 세월을 보내게 되었다. 추사나 다산이 기나긴 유배 시절에 뛰어난 예술과 저작을 남겼던 것처럼, 이 기간이 그에게는 오히려 창작에 집중하는 계기가 되었다.

윤형근이 수난의 시간을 보내면서 거의 매일 만났던 친구인 조각가 최종태는 윤형근의 그림을 '흑빛의 시'라고 표현했다. 거친 천 위에 시커먼 선들만 내려 긋는 그에게 이유를 묻자, "화가 나서 그래!"라고 대답했다는 일화가 있다. 이처럼 강렬한 생의 감정들이 가식 없이 흘러나오던 그 시기를 최종태는 "그린다기보다 토해내는 것 같은 형국"이었

다고 설명했다. 그것은 순탄치 않았던 삶에 대한 개인적 분노에 그치지 않았다. 1980년 광주에서 들려오는 소식에 그는 누워 있던 캔버스를 벽에 세워두고 미친 듯이 선을 그어 댔다. 제대로 서 있을 수도 없어 쓰러지면서 서로 기대고 있는 검은 기둥들에서는 검은 물감이 핏물처럼 흘러내렸다.

이렇게 때로는 분노라는 감정이 창조의 순간을 낳기도 한다. "내 그림은 나의 똥이요 얼굴이요 가슴이다. 화가 극도로 났을 때 독한 내 무엇이 십분 화면에 배어나는 것 같다." 이 일기의 한 대목처럼 표현주의적 성향이나 시대에 대한 응전 방식을 염두에 둘 때, 그의 작품을 단순히 모노크롬이나 색면 추상으로 분류하기는 어려울 것 같다.

천지문,
하늘과 땅 사이의 빛

의미심장한 사진 한 장. 1974년 김환기 화백이 작고한 후에 서교동 화실에서 찍은 사진으로, 윤형근은 김환기의 〈어디서 무엇이 되어 다시 만나랴〉와 자신의 신작 〈청다색〉 사이에 우뚝 서 있다. 이제는 스승이자 장인이었던 김환기의 그늘에서 벗어나 자신의 세계를 열어가겠다는 자신감이 그의 다부진 표정이나 움켜

쥔 주먹에서 묻어난다. 일종의 독립선언인 셈이다. 실제로
윤형근의 초기작에는 김환기의 영향이 많이 남아 있었다.
스승의 그늘에서 벗어나 차츰 독자적인 색채와 구도를 찾
아간 것은 〈천지문〉 연작을 창작하면서였다.

　　1977년 무렵 그의 작가 노트에는 이렇게 적혀 있다. "내
그림 명제를 천지문天地門이라 해본다. 블루Blue는 하늘이요,
엄버Umber, 다색는 땅의 빛깔이다. 그래서 천지天地라 했고, 구
도는 문門이다." 굵직한 두 줄기 선이 폭포처럼 쏟아져 내리
고 그 사이의 빈 공간은 면포나 마포의 흰 빛이 그대로 남겨

윤형근, 〈다색〉, 1980년

져 있는 구도였다. 문 사이로 햇빛이 비치는 형상의 '사이 간(間)' 자처럼, 캔버스 위로 번져가는 검은 기둥들은 기둥 자체보다 기둥 사이의 빛을 드러내기 위해 존재하는 것 같다.

1970년대 이후부터 그는 청색과 다색, 거의 이 두 색으로만 그림을 그렸다. 두 색의 물감을 양동이에 풀고 오일을 충분히 섞으면 짙은 암갈색이 만들어지는데, 그는 이 검은 빛의 염료를 수묵화의 먹처럼 표현하였다. 바닥에 놓인 캔버스에 커다란 붓으로 내리 긋고 기다리는 동안 색 속의 색은 미세한 층을 형성하며 천천히 번져가고, 그것이 마른 뒤에 여러 번 겹쳐 칠하며 깊이감을 만들어가는 방식이다. 그러니까 화가의 조형 감각이 시간성과 우연성이라는 요소와 결합해 한 폭의 그림이 완성되는 것이다. 유화물감으로 이렇게 자연스러운 수묵의 느낌을 낼 수 있다는 것이 놀랍다.

형태 또한 갈수록 단순해져서 점점 순수한 침묵에 가까워져갔다. 윤형근은 김환기의 작품에 대해 "잔소리가 많고 하늘에서 노는 그림"이라고 평하며, 자신은 "잔소리를 싹 뺀 외마디 소리를" 그리겠다고 했다. 하늘이 아니라 땅에 발을 딛고 선 그림을 그리는 동안, 그의 색채는 흙의 빛깔을 닮아갔다. 모든 존재는 어김없이 흙으로 돌아간다는 사실을 받아들이며, 젊은 날 그를 사로잡던 울분이나 격정은 마침내 잦아들었다.

세상을 떠나기 3년 전인 2004년, 그의 일기에는 한 편의 시처럼 이런 탄식이 적혀 있다. "다들 죽었다. 이일도 죽고, 한창기도 죽고, 죠셉 러브Joseph Love도 죽고, 도널드 저드도 죽고, 황현욱이도 죽고, 나만 지금껏 살아 있고나. 내가 좋아하는 친구들은 다 죽었구나." 홀로 남은 그에게 그림을 그린다는 것은 "살아 있는 한 생명을 불태운 흔적으로서, 살아 있다는 근거로서, 그날그날을 기록"하는 행위와도 같았다. 죽음에 가까워질수록 더 깊고 고요해진 검은 빛을 보며 떠오른 시 한 편. 김현승의 「검은 빛」을 윤형근의 그림 앞에서 천천히 읊조려본다.

아무것도 아닌
동시에 모든 것인

- 김인경

"승려들은 오체투지로 만다라를
그려나가지만,
그것이 완성되는 순간
다시 빗자루로 쓸어 담아
강이나 바다에 흩뿌린다.
아름다운 예술적 형상은
다시 몇 줌의 모래로 되돌아가는 것이다."

가방假房,
존재의 거처

작품을 어디에 보관하느냐
는 질문에 김인경 선생은 "버려요"라고 짧게 대답했다. 그
의 작품을 만나고 나서야 비로소 나는 그 말뜻을 이해할 수
있었다. 그의 조형물들은 일상적이고 낯익은 사물들을 연
상시키면서도 일체의 장식성이나 실용성을 거부하고 있기
때문이다. 김인경의 작품들은 줄곧 〈카르마Karma〉라는 제
목의 연작 형식을 취하고 있는데, 이는 작가가 오래전부터
참선 수행을 해온 내력과도 무관하지 않을 것이다. 모든 생
명 현상에 작용하는 인연과 윤회의 흐름을 어떻게 받아들
이고 표현할 것인가 하는 문제는 그의 예술이 지속적으로
탐구해온 주제다.

'가방'을 모티프로 삼은 이번 전시에서도 그의 작품은
무언가를 담기 위해 만들어진 것이 아니라 스스로를 비워
내는 행위에 가까워 보인다. "작품은 마음의 도구가 아니라
마음의 일시적 거처"라는 어느 비평가의 말을 빌리자면, 그
형상들은 마음이 벗어낸 허물처럼 느껴지기도 한다. 그래

서 그의 작품들은 어떤 공간 속에 놓여 있다기보다는 스스로 공간을 품고 있다고 말해야 할 것이다. 임시로 꾸려진 존재의 거처라는 의미에서 가방은 '가방假房'이기도 하다. 그 공간은 우연과 임의성에 의존한 것처럼 보이지만, 실은 일정한 질서와 인과관계를 내포하고 있다. 각 부분을 유기적으로 연결하는 매듭과 고리들이 대칭과 반복을 이루며 배치되어 있는 것은 그 질서의 반영이다.

이러한 균제미나 절제된 표현 방식은 일찍이 그의 미학적 특징으로 인식되어왔고, 〈카르마〉 전시에서도 그대로 유지되고 있다. 그런데 사뭇 다른 느낌을 주는 것은 재료의 변화와 관계가 깊은 듯하다. 초기작들이 차갑고 날카로운 금속을 주된 재료로 삼아 그 속에 생명체의 다양한 형상

김인경, 〈카르마〉전 전경, 2004년

들을 박아 넣는 방식을 보여주었다면, 차츰 따뜻하면서도 둔중한 질감의 목재가 결합되고, 나중에는 날렵하고 정교한 스틱 형태가 등장하게 된다. 초기작 이후의 작업이 금속이나 목재가 아니라 천으로 이루어지고 있다는 것은 시사하는 바가 적지 않다. 그것은 재료가 점차 무게를 줄여가는 쪽으로 옮겨오고, 형태나 윤곽이 고착된 형태에서 벗어나 유동적인 방향으로 변화해왔음을 의미한다. 이러한 변화는 수용과 해방의 이미지를 동시에 낳는다.

색色과 공空이
빚어낸 카르마

서로 다른 평면이 박음질되어 생겨난 이 침묵의 공간은 몇 가지 주제로 변주되고 있다. 수많은 살이 중심축을 향해 모여드는 원형은 윤회의 둥근 수레바퀴를 상징하고, 군용 담요와 사각의 틀 속에 일렬로 배열된 매듭과 막대기들은 제도 속의 군상을 상징하는 듯하다. 그런가 하면 흰 천에 감싸인 배 모양의 기둥들은 타다 남은 시체를 흰 천으로 묶어 갠지스 강에 띄워 보내는 신화적 광경을 연상시킨다. 또는 누에가 네 번의 잠을 자고 우화羽化하고 난 거대한 고치처럼 보이기도 한다. 생각해보면

김인경,
〈Silent Voyage-Karma〉, 2004년

바퀴, 관棺, 상자, 배, 자루, 고치 등은 가방의 등가적 상상물
로서, 존재를 이동시키거나 변용시키는 공간이라고 할 수
있다. 그 속에서 모든 존재들은 부단히 어딘가를 향해 가고
있다.

　　그 '품', 곧 비어 있는 공간을 만들기 위해 천을 잇대어
한 땀 한 땀 박아나가는 작업은 마치 티베트 승려들이 모래
만다라를 그리는 과정과도 같다. 승려들은 색으로 물들인
모래를 가지고 오체투지로 만다라를 그려나가지만, 그것이
완성되는 순간 다시 빗자루로 쓸어 담아 강이나 바다에 흩
뿌린다. 아름다운 예술적 형상은 다시 몇 줌의 모래로 되돌

아가는 것이다. 이때 화면에 구현된 만다라의 놀랄 만한 정교함은 그 장엄한 사라짐의 순간을 위해 마련된 과정일 따름이다. 그 색色과 공空이 빚어낸 덧없는 아름다움은 이번 전시의 부제인 카르마Karma, 業와 자연스럽게 연결된다.

그래서인지 김인경의 작품은 논리적인 동시에 종교적이며, 현대적인 동시에 원시적인 느낌을 준다. 그것은 아마도 포스트모던한 사유와 선적禪的인 사유를 결합하려는 치열한 정신의 발현일 것이며, 장인匠人으로서의 엄격함과 예술가로서의 파격을 함께 밀고 나가려는 노력의 결과일 것이다. 그의 과묵함 속에서 나는 그런 균형 감각과 회통回通의 기미를 읽어내곤 한다. 과거와 미래로 열려 있는, 아무것도 아닌 동시에 모든 것인, 침묵을 향한 여정에서 그는 이렇게 잠시 몸을 부리고 있다.

4 경계 없는
창조자들

예술과
체스

- 뒤샹

"어떻게 하면
'예술적이지 않은' 작품을
만들 수 있을까.
이것은 뒤샹이
평생에 걸쳐 유지했던
문제의식이었다."

회화와 조각 vs.
모터와 프로펠러

　　　　　　　　　　2019년 4월 마르셀 뒤샹Mar-
cel Duchamp, 1887~1968 회고전이 막을 내렸다. 석 달 남짓한 기
간 동안 24만 명이 관람했다니, 뒤샹에 대한 관심은 100년의
세월을 넘어서도 여전히 뜨겁다. 잘 알려져 있듯이 1917년
뉴욕의 앙데팡당전에 익명으로 출품한 〈샘〉은 변기에 아무
런 미학적 가공도 하지 않고 화장실 용품 제조업자의 이름
인 'R. Mutt'라는 서명만 보탠 작품이다. 그 행위만으로 현
대미술을 뒤흔든 〈샘〉을 포함해 〈자전거 바퀴〉〈병 걸이〉
등의 레디메이드 작품들이 이번 전시에 포함되어 있었다.
뒤샹이 청소년기에 가족과 마을의 풍경을 그린 소박한 스
케치나 유화들을 볼 수 있었던 것도 의외의 수확이었다.
　　그런데 내가 정작 흥미롭게 본 것은 뒤샹의 실험적인
작품들보다 1920년대 이후 뒤샹의 독특한 행보다. 그는 미
술계를 떠나 직업적인 체스 선수로 20년 가까이 활동했다.
물론 뒤샹이 이 시기에 창작 활동을 완전히 접었던 것은 아
니다. 그는 '에로즈 셀라비Rrose Sélavy'라는 여성 자아를 만들

〈마르셀 뒤샹〉전(2018)
포스터

어 공학이나 광학기계를 활용한 예술 프로젝트들을 진행했
다. 〈에로즈 셀라비로 분장한 뒤샹〉이라는 사진을 보며, 남
성인 그가 왜 새로운 여성적 분신을 내세워 작업을 했을까
궁금해졌다. 그리고 미술계의 거장이 된 후에 왜 그 명성을
뒤로한 채 체스 선수가 되어 게임의 세계에 몰입했을까 하
는 의문이 들었다.

　　뒤샹의 삶에 대해 부분적으로밖에 알지 못하는 나로서
는 이런 질문들을 제대로 풀 도리가 없지만, 예술에 대한 뒤
샹의 생각을 단적으로 보여주는 일화가 떠오르기는 한다.

제1차 세계대전이 일어나기 직전에 뒤샹은 레제, 브랑쿠시 등의 동료 작가들과 함께 비행기 전시장에 구경을 갔다. 레제의 회고에 의하면, 뒤샹은 한마디 말도 없이 모터들과 프로펠러들 사이를 걸어 다니다가 갑자기 이렇게 말했다고 한다. "그림은 이제 끝났어! 누가 이 프로펠러들보다 더 잘할 수 있겠어? 자네는 할 수 있겠나?" 이처럼 뒤샹은 현대의 회화와 조각이 급속도로 발전하는 기술적 산물들의 기능이나 아름다움과 도저히 경쟁할 수 없다는 생각을 일찍부터 하고 있었던 듯하다. 그는 실제로 과학기술에 대한 호기심이 유난히 강했고 새로운 광학기계들을 발명하고 조립하는 데 열을 올렸다.

뒤샹,
'위대한 교란자'

전통적 회화 기법을 버리고 어떻게 하면 '예술적이지 않은' 작품을 만들 수 있을까. 이것은 뒤샹이 평생에 걸쳐 유지했던 문제의식이었다. 삶에 대한 태도 역시 예술가로서의 고정된 정체성을 벗어나 다중적 자아를 창조하고 그것을 예술적 전략으로 적극 활용했다. 젠더와 섹슈얼리티 문제도 뒤샹의 작품들을 이해

하는 데 있어 흥미로운 논쟁거리였다. 1912년 작품인 〈계단을 내려오는 누드〉에서부터 이미 남성과 여성, 인간과 기계 사이의 경계가 무너진 신체가 등장한다. 자율적인 운동성을 지닌 '양성적 기계 여인'의 이미지는 〈큰 유리〉라는 설치 작품에도 나타난다. 이러한 기계 여인은 여성을 결혼이나 아이 양육과 결부시키는 사회적 관행에 대한 비판적 관점을 담고 있다. 레오나르도 다빈치의 〈모나리자〉에 콧수염과 구레나룻을 그려 넣은 〈L.H.O.O.Q.〉 역시 명작의 유구한 전통에 대한 신랄한 패러디이자, '구원의 여인상'을 '남장 여자'로 전환시킨 하나의 사건이었다.

　이러한 면모들 때문에 초현실주의 시인 앙드레 브르통은 뒤샹을 가리켜 '위대한 교란자'라고 불렀다. 이 표현처럼 뒤샹은 주어진 조건이나 규범에 생래적 거부감을 보였고, 미술관이나 미술 시장에 대한 통렬한 풍자를 서슴지 않았다. 그런 뒤샹에게 당시의 예술계는 지나치게 진지하거나 지루하게 느껴졌을 것이다. 차라리 한 판의 체스나 룰렛 게임이 우연성을 극복하는 기술을 통해 새로운 세계를 발견하기에 더 유쾌한 놀이터였는지 모른다. "뒤샹의 초기 실험이 우연의 발생 가능성 자체를 확인시켜주는 효과를 불러일으켰다면, 체스와 룰렛 게임은 우연의 통제를 통한 이중적인 인생의 게임이었다"는 미술 평론가 김정현•의 설명처

럼, 우연의 미학은 뒤샹의 삶과 예술을 관통하는 키워드라
고 할 수 있다. 그런 점에서 예술의 체스화, 또는 체스의 예
술화는 참으로 뒤샹다운 선택이 아닐 수 없다.

● 김정현, 「뒤샹의 작품과 그의 일상에 나타난 우연의 문제」, 현대미술사학회,
『현대미술사연구』33집, 2013. 6, 130쪽

손을 그리는 손을
그리는 손

- M.C. 에셔

"마술사의 손에서
날아오른 비둘기가
눈속임이라는 것을 알면서도
감탄하게 되듯이,
우리는 그의 그림 앞에서
매혹에 매번 빠져들게 된다."

낯선 환영의
세계

연필을 든 오른손이 왼손
을 그리고 있고, 그 왼손은 연필로 오른손을 그리고 있다.
돌고 도는 회전문처럼, 손을 그리고 있는 손은 동시에 다
른 손에 의해 그려지고 있는 것이다. 이처럼 무한 반복되는
순환구조가 과연 가능할까? 현실에서는 불가능하지만, 에
셔M.C. Escher, 1898~1972의 그림에서는 가능할 뿐 아니라 빈번
하게 나타나기까지 한다. 이 맞물린 두 손의 형상은 네 개
의 압정에 박힌 채 어떤 평면 위에 고정되어 있다. 그림 속
의 그림인 셈이다. 따라서 〈그리는 손〉에는 서로를 그리고
있는 두 손 말고도 그림 밖에서 이 손들을 그리는 또 하나의
손이 숨어 있다.

이처럼 에셔의 판화에는 하나의 평면 안에 동시에 공
존할 수 없는 몇 개의 공간이나 사물들이 자연스럽게 연결
되어 있다. 〈판화 갤러리〉에서 젊은 관람객은 판화를 바라
보는 동시에 판화의 일부가 되어 있고, 〈도마뱀〉에서는 그
림 속에서 기어 나온 도마뱀이 옆에 놓인 책과 정물들을 지

〈에셔 특별전〉 전시장 입구,
〈그리는 손〉의 두 손이 맞물려 있다.

나 다시 그림 속으로 들어간다. 2차원의 평면과 3차원의 공간이 결합된 그의 그림들은 매우 세밀하고 사실적인 것처럼 보이지만, 자세히 들여다보면 기묘한 착시를 불러일으키면서 낯선 환영의 세계로 우리를 인도한다. 세종문화회관 미술관에서 국내 최초로 열린 〈에셔 특별전〉에 '그림의 마술사'라는 제목이 붙은 이유도 그래서일 것이다.

"나는 납작한 형태에 질렸다. 모든 요소를 평면에서 벗어나게 하고 싶다"고 말했던 에셔는 평면과 입체, 가상과 현실의 경계를 자유롭게 넘나드는 상상력을 보여준다. 평평한 천장은 동시에 또 다른 공간의 바닥이 된다. 계단을 올라

가는 사람은 어디서부턴가 계단을 내려가고 있다. 그물 모양으로 된 뫼비우스의 띠 안쪽에 있는 개미들은 어느새 바깥 면을 기어가고 있다. 오목은 볼록이 되고, 볼록은 오목이 된다. 외부에서 물이 유입되지 않아도 정교하게 설계된 폭포에서는 물이 계속 돌고 있다. 왼쪽으로 날아가는 검은 거위들 사이의 여백은 그대로 오른쪽으로 날아가는 흰 거위들의 형상이 된다. 바다를 헤엄치던 물고기는 자연스럽게 새가 된다.

영원한
황금 노끈

한 세기 전에 태어난 화가에게 이 놀라운 마술은 어떻게 가능했을까. 잘 알려져 있듯이, 에셔는 미술과 수학을 정교하게 결합해 새로운 시각언어를 만들어냈다. 그런 점에서 에셔는 예술과 과학의 통섭을 아주 일찍이 시도했던 예술가였다. 당대에는 그다지 주목받지 못했던 에셔의 작업들은 오히려 후대에 수학자나 과학자, 심리학자 등에 의해 새롭게 조명되었다. 그 대표적인 예가 더글러스 호프스태터의 저서 『괴델, 에셔, 바흐』다. 내가 에셔라는 화가에 관심을 가지게 된 것도 이 책을 통해

서였다. 호프스태터는 문학적 유머를 적절히 구사하면서 수학적 난해함과 논리학의 난제를 통섭적으로 풀어낸다. 그는 수학자 괴델의 '불완전성의 정리'와 화가 에셔의 '기이한 고리의 모순'과 작곡가 바흐의 '푸가와 캐논 형식'에서 유사한 구조를 발견하고 이 셋을 '영원한 황금 노끈'이라고 불렀다.

　『괴델, 에셔, 바흐』의 독창적인 서술 방식에서 영향을 받은 진중권의 『미학 오디세이』 역시 가상과 현실의 관계를 통해 미학사를 정리하면서 에셔의 그림들을 전체적인 씨줄로 삼았다. 진중권은 에셔의 작품 세계를 다음 열 가지 정도의 주제로 압축했다. 여러 세계를 넘나듦, 평면의 균등

분할, 거울에 비춘 상, 변형, 칼레이도치클루스아름다움Kalos과
형상Eidos, 원Zyklus의 합성어로 '아름다운 형상으로 이루어진 고리'와 나선
형, 3차원 환영의 파괴, 불가능한 형태, 무한성에의 접근, 이
율배반, 이상한 고리(뫼비우스의 띠) 등…… 이 수학적 방법
들을 통해 에셔는 몽상적인 초현실주의 화가들과는 달리 이
성적이고 논리적인 방식으로 초현실적 환상을 창조해냈다.

　마술사의 손에서 날아오른 비둘기가 눈속임이라는 것
을 알면서도 감탄하게 되듯이, 우리는 에셔의 그림 앞에서
그 정교한 착시가 주는 낯선 매혹에 매번 빠져들게 된다.
"우리는 질서를 만들고 싶기 때문에 혼돈을 사랑한다"는 에
셔의 말처럼.

색채와
음색

- 칸딘스키

"음악이 화음만으로
청중의 영혼을
울릴 수 있는 것처럼
회화에서도 색채나 선만으로
대상을 표현할 수 있다."

정신의
예각 삼각형

『예술에 있어서 정신적인
것에 대하여』는 1912년에 간행된 칸딘스키Wassily Kandinsky,
1866~1944의 대표적 예술론이다. 이 책은 칸딘스키의 예술
정신이 집약되어 있을 뿐 아니라 현대 추상미술의 기원이
라고 해도 좋을 만큼 새로운 예술이 전개되던 당시 독일의
예술적 상황을 잘 보여주고 있다. 화가들은 그 어느 시기보
다 근본적인 문제의식을 지니고 있었다. 500년 이상 내려온
'미메시스'(재현)의 전통에서 벗어나 새로운 표현 방식을
찾으려는 욕구는 마침내 '추상Abstraction'이라는 개념을 낳
았다.

어느 날 자신의 화실에 들어서던 칸딘스키는 거꾸로
놓여 있던 그림을 보면서 아름답다고 생각했다. 무엇을 그
렸느냐와 관계없이 색채와 선의 구성만으로도 충분히 재현
적 효과를 낼 수 있다고 느낀 것이다. 그 후 칸딘스키는 자
연 그대로의 모습을 묘사하는 대신 사물을 본 순간의 느낌
을 그대로 표현하는 데 주력했다. 그렇다고 해서 형상적 요

소가 완전히 사라진 것은 아니다. 그림에 자주 등장하는 배와 홍수의 이미지나 묵시록적인 분위기는 아마도 그가 심취했던 신지학神智學의 영향이었을 것이다. 그로 인해 칸딘스키의 예술론은 다분히 신비주의적 색채를 띠고 있고, 지성과 분석보다는 직관과 감정에 뿌리를 두고 있다. 기하학적이고 직선적인 몬드리안을 '차가운 추상'이라고 부르는 것과 대조적으로 곡선적이고 유기적, 생물학적 형태가 강조되는 칸딘스키를 '뜨거운 추상'이라고 부르는 것도 이러한 이유에서다.

　『예술에 있어서 정신적인 것에 대하여』에서 칸딘스키

는 '정신' '정신적인 것'을 '영혼'이라는 의미와 혼용하여 사용했다. 그는 모든 훌륭한 예술의 기원은 외적인 것이 아니라 내적인 가치에 있다고 믿었고, 그 동력을 '신비적인 필연성'과 '정신의 운동성'에서 찾았다.

그는 시대의 정신을 예각삼각형 또는 피라미드형에 비유했는데, 그 삼각형의 아래쪽에는 광범위한 대중이 있고, 그 정점에는 소수의 예술가가 있다. 이 삼각형 전체는 끊임없이 움직이고 있으며, 그 정신의 운동에 힘입어 고독한 정점에 있는 예술가의 예감이 대중의 취미를 지배하게 될 것이라는 믿음을 그는 품고 있었다. 이를 위해 예술가는 시대의 통념과 절연하면서 정신의 내적 필연성에 따라야 한다고 생각했다.

그런 예술가의 사례로, 쇤베르크를 들 수 있다. 쇤베르크의 12음 기법은 전통적인 조성 음악에 도전하는 동시에 고전음악의 상업적인 타락을 전적으로 거부한 결과였다. 그래서 아도르노는 쇤베르크를 "고독을 극단적인 데까지 추구한 사람"이라고 표현하기도 했다.

화가 중에서 칸딘스키가 회화적 순도가 높은 화가로 든 것은 세잔과 마티스와 피카소였다. 특히 마티스는 '색'으로써, 피카소는 '형태'로써 정신의 삼각형의 정점을 향한 위대한 표지판이라고 평가했다. 이들을 통해 칸딘스키는 "비

자연적인 것, 즉 추상적인 것으로 향한 경향과 내적 자연으로 향한 경향이 싹트고 있"다고 보았다. 칸딘스키가 추상미술을 지향했던 것은 순수한 정신적 가치가 가시적 세계의 재현보다는 추상적 구성과 시적인 표현을 통해 구현된다고 보았기 때문이었다.

회화의
화성학적 미래

　　　　　　『예술에 있어서 정신적인 것에 대하여』 2부에서는 '회화에서의 화성 이론'을 시도했다. "색채는 피아노의 건반이요, 눈은 줄을 때리는 망치요, 영혼은 여러 개의 선율을 가진 피아노인 것이다. 예술가들은 영혼에 진동을 일으키도록 하기 위하여 합목적적으로 건반을 두드려 연주하는 손과 같다"고 할 정도로 그는 회화에 음악성을 부여했다. 이 피아노의 비유는 색채뿐 아니라 형태 또는 예술가에 대해 말할 때도 그대로 적용된다. 칸딘스키는 음악이 화음만으로 청중의 영혼을 울릴 수 있는 것처럼 회화에서도 색채나 선만으로 대상을 표현할 수 있다고 생각했다.

　　칸딘스키 외에도 프랑수아 쿠프카, 로베르 들로네, 파

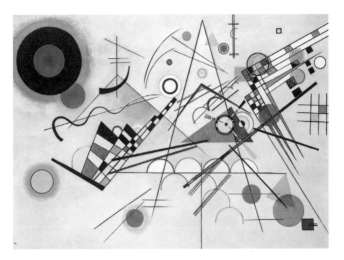

울 클레 등의 초기 추상 화가들은 자신의 이론과 작품 제목
을 음악에서 많이 끌어왔다. 그러나 그 적용 범위나 방향은
각기 달랐다. 클레가 추상 작품을 위한 모델로서 바흐를 비
롯한 고전음악의 구성을 이용한 반면, 칸딘스키는 그와 정
반대인 바그너와 쇤베르크의 낭만적인 반음계半音階 형식에
서 음악적 영감을 끌어냈다. 바그너와 쇤베르크의 음악은
칸딘스키로 하여금 색채와 선을 공감각적으로 경험할 수
있게 해주었다. 또한 그는 스펙트럼의 각 색채를 특정 악기
의 소리에(예를 들어, 밝은 청색은 플루트, 어두운 청색은 첼로, 빨

간색은 튜바에) 비유하였다. 그리고 음악의 음색처럼 색채도 말로 표현된 것보다 더 미묘한 영혼의 진동을 깨우쳐줄 수 있다고 믿었다. 이러한 음악 지향성은 그가 정신의 삼각형을 말할 때 가장 정점에 있는 예술로 음악을 들었던 것과 무관하지 않다. 칸딘스키는 음악을 가장 비물질적인 예술이라고 하면서 음악의 표현을 위해서는 아무런 외적 형식도 필요치 않다고 말했다.

이러한 음악 지향성은 칸딘스키의 회화 작품에도 뚜렷하게 나타난다. 그는 통일된 질서로 구축된 '구조Construction'라는 말 대신에 이질적인 것들의 공존과 배열을 뜻하는 '구성Composition'이라는 말을 더 선호한다. 칸딘스키의 〈구성〉 연작에서는 점과 선과 면이 만나 새로운 형태와 리듬이 만들어지고, 색채의 풍부한 화성악이 펼쳐진다. 몬드리안이나 말레비치의 차가운 기하학적 추상과는 달리 칸딘스키의 추상에서는 내면의 감정과 충동, 곧 파토스적 요소가 분방하게 표출된다.

그렇다면 보이지 않는 것을 어떻게 가시적 형식으로 표현할 수 있을 것인가? 이에 대해 그는 서로 반대 방향인 두 가지 예술 형식의 가능성을 예고했다. '순수 추상'과 '순수 사실'이 그것이다. 추상성과 사실성 사이에서 모든 가능성들은 동일한 뿌리, 곧 '내적 필연성'이라는 지상명령에서

자라난다. 바로 여기에 회화의 화성학적和聲學的 미래가 놓여 있다. 뜨거운 추상의 화가 칸딘스키. 그가 발견하고자 했던 회화의 화성학적 미래는 과연 어떤 것이었을까.

사건으로서의
연극

– 우스터 그룹

"수행성이 강한
연극을 보는 일은
이전에도 없었고
이후에도 없을
일종의 '사건'이다."

무대,
수행적 공간

뉴욕 창고극장Performing
Garage에서 40년 넘게 실험적 공연 작업을 해온 우스터 그
룹The Wooster Group의 첫 내한 공연을 보았다. 〈비-사이드The
B-SIDE〉는 우스터 그룹의 최근작으로, '텍사스 주립 교도소
에서의 흑인 민속음악'이라는 한 장의 음반을 소개하는 데
서 시작된다. 민속학자 브루스 잭슨이 채록한 이 음반에는
1964년 당시 흑인 수감자들이 부르던 흑인영가, 노동요, 블
루스, 구술시, 설교 등이 담겨 있다. 그 다양한 노래들을 단
세 명의 흑인 배우가 현대적 음향 기기와 모니터가 설치된
무대에서 체현해낸다.

"저는 에릭 베리먼입니다"라는 첫 대사에 관객은 당연
히 그것이 배우의 극 중 이름이라고 생각한다. 그러나 에릭
베리먼, 재스퍼 맥그루더, 필립 무어, 이 세 사람 모두 자신
의 본명을 그대로 사용한다. 이처럼 배우와 관객, 허구와 실
재, 과거와 현재의 경계를 무너뜨리며 무대를 열린 수행적
공간으로 삼는 것이 우스터 그룹의 모토다.

그룹의 리더인 엘리자베스 르콩트는 우연히 만난 28세의 청년 에릭에게 이 음반에 대한 이야기를 듣고 함께 공연으로 만들어보자고 제안했다고 한다. 극단이 기획하는 공연에 맞는 배우를 찾는 것이 아니라, 배우가 다루고 싶은 텍스트를 직접 가져와서 그것을 펼칠 수 있는 공간과 시간을 내어준 것이다. 이런 기획 방식은 원텍스트에 대한 해석보다 재창조를 중시하고, 우연성과 즉흥성으로 이루어진 '사건으로서의 연극'을 지향해온 우스터 그룹의 특성을 잘 대변해준다.

에릭 베리먼은 이 공연에 참여하게 된 이유를 이렇게 설명한다. 수십 년 전 흑인 재소자들의 노래를 단순히 따라 부르는 데 그치지 않고 자신의 몸을 통해 과거와 현재가 맞

우스터 그룹,
〈비-사이드〉 한 장면과
배우, 스태프들

물리는 어떤 지점을 찾아보기 위해서라고. 그가 구술시 〈너무 낙담하지 말게, 친구여〉나 노동요 〈비켜라 악어〉 〈무어 삼형제〉 〈래틀러〉 〈망치 소리〉 등을 부를 때, 관객들은 그 노래가 불리던 시공간 속으로 흘러 들어가 서사적 상황을 공유한다. 그러면서 벌목, 목화 채취, 제조 작업 등 강제 노동의 고통과 죽음에 대한 공포를 함께 느끼게 된다.

그렇다고 해서 이 연극이 흑인들의 참상을 증언하는 데 있어 어떤 메시지를 강하게 드러내고 있는 것은 아니다. 성적인 외설과 비속어들, 풍자와 자조의 감정, 절절한 신앙 고백, 리드미컬한 후렴구, 휘파람 소리 등 다채로운 내용과 형식은 '하나의 의미'로 고착되지 않고 '다성적 세계'를 구성한다. 그 다양한 목소리들은 2010년대를 살아가는 흑인 남자의 목소리와 자연스럽게 합쳐져 새로운 시공간을 창조해낸다. 여기서 관객은 '죽음으로부터 온 편지'를 받아들게 되고, 그 목소리 편지에 대한 해석과 반응은 전적으로 관객의 몫이다. 1960년대 텍사스 주립 교도소에서 질병이나 강제 노동으로 죽어가던 흑인들의 말과 노래가 50년이라는 세월을 훌쩍 건너 '무대'라는 수행적 공간에서 되살아나는 것이다.

연극,
제의적 공동체

이러한 매개 작업에 있어서 무대 세팅과 모니터 등 새로운 미디어의 활용은 이 작품에서 중요한 역할을 한다. 무대에 설치된 모니터는 감방과 유사한 기숙사의 비좁은 실내를 보여줌으로써 무대의 시공간과 행위자의 생활공간이 겹쳐지는 효과를 낸다. 또한 관객석 중앙에 설치된 모니터는 무대를 향해 있는데, 그 속에서 흘러가는 영상들은 행위자가 연기하는 동안 순간적 기억과 감정을 불러일으키는 데 기여한다. 에릭은 자신이 마치 무당처럼 '과거의 사람들'이 '지금 여기의 나'에게 하려는 말을 대신 발화한 것이라고 설명했다. 그래서 원래 정해진 대사나 준비한 것과 달리 즉흥적으로 바뀌는 부분이 적지 않고, 공연이 끝나면 자신도 그 내용을 기억하지 못한다고 말하기도 했다.

매개 작업의 현전성과 수행성은 현대 공연예술에서 점점 지배적 요소가 되어가고 있다. '퍼포먼스Performance'와 '수행성Performativity'은 둘 다 '행위하다Perform'라는 동사에서 나오지 않았던가. 예술 이론가 에리카 피셔-리히테는 『수행성의 미학』에서 육체성, 공간성, 소리성이 수행적으로 나타나는 과정에서 사건성이 일어난다고 했다. 이렇게 수행성

이 강한 연극을 보는 일은 문학적 의미나 진실과의 대면을 넘어 행위자와 관객이 함께 만드는 '제의적 공동체'에 참여하는 것에 가깝다. 그것은 이전에도 없었고 이후에도 없을 일종의 '사건'이다.

매화와 붓꽃,
그 너머의 세계

— 김용준과 존 버거

"드로잉이란
눈에 보이는 대상뿐 아니라
계속 움직이는 어떤 외곽선을 따라
조금씩 연장되는 무엇인가를
찾아내는 것이다."

김용준과
존 버거

근원 김용준近園 金瑢俊, 1904~
1967과 존 버거John Berger, 1926~2017. 얼핏 뜬금없는 조합인 것
같지만, 찬찬히 생각해보면 두 사람에게서 적지 않은 공통
점을 발견할 수 있다. 미술 이론 전공자로서 비평적인 작업
과 함께 뛰어난 에세이와 그림을 남겼다는 점, 마르크스주
의자로서 미술뿐 아니라 인문, 사회 전반에 대한 통찰력과
비판적 태도를 보였다는 점, 그러면서도 특정한 이념에 매
몰되기보다 뛰어난 심미안과 균형 감각을 지녔다는 점 등이
그러하다.

삶의 이력 또한 이채롭기는 마찬가지다. 김용준은 경북
선산 출신의 동양화가로서 동경미술학교를 졸업하고 서울
대학교 미술학부 교수를 지내다가 1950년 월북했다. 존 버
거는 영국 런던 출신이지만 중년 이후에는 프랑스 시골 마
을로 이주해 농사와 글쓰기를 병행해왔다. 이러한 월경越境
이나 은거隱居로 인해 두 사람은 각기 다른 방식으로 자본주
의적 세계와 거리를 둘 수 있었다.

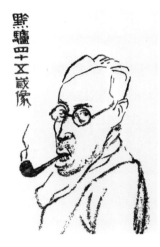

근원 김용준의 자화상과 존 버거의 자화상

2017년은 존 버거가 세상을 떠난 해이자, 근원 김용준이 타계한 지 50년이 되는 해다. 이를 기념하기 위해 그들의 저작을 집중적으로 소개해온 열화당 출판사가 〈매화와 붓꽃〉이라는 전시를 마련했다. 성북동의 작은 예술 공간이지만, 시공간의 경계를 넘어 한자리에서 만난 두 예술가의 글과 드로잉들은 매화와 붓꽃처럼 소박하면서도 그윽한 향기를 느끼게 한다. 먼저, 입구에 나란히 걸려 있는 두 사람의 자화상을 오래 들여다본다. 파이프를 물고 있는 근원의 초상과 모자를 쓰고 있는 존 버거의 초상. 먼 곳을 응시하는 강렬한 눈빛에는 어디에도 매이지 않는 자유로운 성정이

깃들어 있다.

한쪽 벽에는 근원의 〈매화〉와 존 버거의 〈붓꽃〉이 나
란히 걸려 있다. 그 드로잉 작품과 같은 제목의 에세이를 떠
올려본다. 김용준의 「매화」는 『근원수필』 제일 앞에 나오는
글이다. 이 글 말미에는 "정해丁亥 입춘 X선생댁의 노매老梅를
보다"•라고 적혀 있다. 아마 1947년 입춘에 곽건당의 집에서
늙은 매화를 본 근원은 이듬해 여름 곽건당의 청으로 〈매
화〉를 그린 듯하다.

근원은 수많은 화초를 심었지만 모든 꽃의 기억이 사
라진 후에도 매화만은 남아 있다고 하면서, 그 이유는 매화
의 암향暗香 때문이라 했다. 그러면서 매화의 향기에서 그리
스의 대리석상을 비롯해 신라의 석불, 조선백자 등의 아름
다움을 떠올린다. 그림 속에 한자로 적힌 화제畵題를 풀면 이
러하다. "매화와 더불어 벗이 되고 싶어 매화 가지 몇 개를
그려 곽건당郭健堂 형의 부탁에 응하였으나, 속된 화사畵師의
화법을 면치 못했구나." 이러한 탄식에도 불구하고, 그가 갈
필로 그린 매화 가지와 꽃송이는 표현이 담백하고 분방해
서 속된 기운이 전혀 없다.

그런가 하면, 존 버거는 『벤투의 스케치북』에서 붓꽃

• 김용준, 『근원수필』(열화당, 2001), 19쪽

김용준, 〈매화〉, 1948년

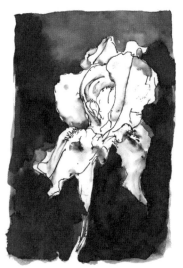

존 버거, 〈붓꽃〉, 2011년

에 대해 "해마다 붓꽃이 필 무렵엔, 나는—마치 명령에 따르
는 것처럼—그 꽃을 그리고 있다. 그렇게 당당한 꽃은 없다.
아마도 꽃잎이 벌어지는 방식과 관련이 있는 것 같다. 이미
모양이 잡힌 꽃잎. 붓꽃은 마치 책이 펼쳐지듯 벌어진다. 동
시에 그 꽃은 가장 작은, 건축적 구조의 본질을 담고 있다"•
고 하면서 이스탄불의 술레이만 사원을 떠올린다. 먹처럼
검은 배경 위로 피어난 한 송이 붓꽃은 펜으로 그려낸 간결
한 윤곽선에도 불구하고 손으로 문지른 흔적과 자연스럽게
번진 효과로 인해 내밀하면서도 역동적이다.

선을 통해
어둠을 향해

　　　　　이처럼 눈에 보이는 자연
물이나 사물에 대한 관찰을 통해 그것의 근본적인 구조와
원리를 향해 접근해가기에 '드로잉Drawing'은 참으로 적절한
방법이라는 생각이 든다. 존 버거는 드로잉을 어떤 사건을
발견해가는 자전적인 기록으로 여겼다.

　　그에게 드로잉은 결과물로서의 완성도나 스케일보다

●　　존 버거, 『벤투의 스케치북』, 김현우 · 진태원 옮김(열화당, 2012), 112쪽

는 대상을 탐구하는 과정 자체가 더 중요한 장르다. 다른 이에게 무언가를 보여주기 위해서가 아니라, 보이지 않는 무언가가 계산할 수 없는 어떤 지점에 이를 때까지 그것과 동행하는 것, 이를 위해 사물을 바라보고 또 바라봄으로써 대상 자체에 점점 가까이 다가가는 것. 사물과 사물, 또는 주체와 대상 사이에 새로운 관계를 구축하는 것. 오로지 선線에 집중하면서 밀고 당기는 힘 사이의 역동성을 잃지 않는 것. 눈에 보이는 대상뿐 아니라 계속 움직이는 어떤 외곽선을 따라 조금씩 연장되는 무엇인가를 찾아내는 것. 드로잉을 이런 발견적 행위로 정의한다면, 근원과 존 버거가 말년까지 드로잉을 멈추지 않았던 이유를 짐작할 수 있을 듯하다.

　김용준과 존 버거가 그리고자 했던 것은 단순히 매화와 붓꽃만이 아니었을 것이다. 그리고 그들이 그린 꽃은 동양적 미의 표상인 매화와 서양적 미의 표상인 붓꽃이라는 기호적 차원에만 머물러 있는 것도 아니다. 하나의 대상 앞에서 그 불가해한 어둠을 향해 한 걸음 한 걸음 나아가는 맨몸의 궤적이야말로 그들이 작은 스케치북에 담고 싶었던 것이 아니었을까.

의자는
자명하지 않다

– 목수 김씨

"문명과 지식에 대한
깊은 회의와 불만이
그를 수공업적 창조의 세계로
이끌었던 것일까."

목수 김씨,
김진송

　　　　　　　　목수 김씨의 아홉 번째 개
인전 〈개와 의자의 시간〉을 둘러보고 작가와 짧은 대화를
나누었다. 목수 김씨는 자신의 작품을 굳이 예술이라고 부
르지 않는다. 창조적인 목공 작업을 왜 스스로 비하하느냐
는 질문에 "비하하는 게 아닌데……"라고 그는 대답했다.
그 말을 듣는 순간, 나의 질문이 전제부터 매우 어리석고 무
례한 것이었다는 생각에 얼굴이 붉어졌다.

　『인간과 사물의 기원』에서 장 그노스라는 가상적 저자
를 내세워 "차라리 조폭이 더 나아. 체제의 옹호자들. 질서
의 노예들. 슬로건을 만들어내는 작가들과 캠페인을 벌이
는 예술가들! 자신들이 무슨 말을 하는지 모르는 사람들이
스스로를 부르는 말이 예술가지. 세상에서 가장 경멸스런
직업에 종사하는 사람들!"이라고 말했던 그가 아닌가. 예술
가에 대한 생각이 이럴진대 자신의 작품이 예술이라 불리

●　장 그노스 · 김진송, 『인간과 사물의 기원』(열린책들, 2006), 393~394쪽

든 그렇지 않든 무슨 상관이 있겠는가.

『서울에 딴스홀을 허^許하라』를 펴내며 현대문화 연구자로 널리 알려져온 김진송은 마흔 살 무렵부터 목수의 길을 걷게 되었다. 집 짓는 대목은 못 되어도, 주변에 있는 나무의 쓸모를 찾는 목수는 할 수 있겠다 싶어서였다. '목수 김씨'를 필명으로 쓴 책도 여러 권 펴냈다. 문명과 지식에 대한 깊은 회의와 불만이 그를 수공업적 창조의 세계로 이끌었던 것일까. 목수 김씨는 나무를 깎고 다듬어 무언가 만드는 행위를 통해 인간의 문명에 대한 근본적인 성찰과 상상력의 단초들을 이끌어내었다. 『목수일기』『상상목공소』『이야기를 만드는 기계』등은 그 저작들이다.

희랍어로 '만들다'라는 뜻인 '포이에시스^{Poiesis}'는 원래 기술적 제작과 심미적 창조를 아우르는 개념이었다. 원래 '예술^{Art}'이라는 말의 기원인 라틴어 '아르스^{Ars}'와 희랍어 '테크네^{Techne}'도 거리가 그리 멀지 않은 말이었다. 이렇게 예술 장르들이 분화되기 이전에는 장인과 예술가의 구분이 따로 없었고, 그 작업 과정에서 머리와 손은 따로 움직이지 않았다. 그런 장인/예술가의 기원에 비추어볼 때, '김진송'이라는 인문학자와 '목수 김씨'라는 장인 역시 한 사람 속에서 협업하는 두 페르소나^{Persona}라고 할 수 있겠다.

의자이기도 하고
개이기도 한 것

이번 전시의 주요 테마인 '개'와 '의자'는 그의 다른 저서에서도 흥미로운 우화로 다루어진 적이 있다. 〈개와 의자의 진화〉라는 작품은 아홉 개의 조각들을 나열함으로써 네 발 달린 개가 의자를 거쳐 점차 두 발로 직립한 인간의 형상으로 나아가는 과정을 한눈에 보여준다.

"그 뒤로도 의자와 개는 인간과 더불어 수많은 진화의 과정을 거쳤다. 의자는 개의 행동 양식을 닮아 진화했고, 인간은 의자 모양에 따라 행동했으며, 개는 또 그런 인간을 따라하는 식이었다."● 이런 발상은 오랜 세월 인간에게 가장 가까운 동물인 개와 가장 가까운 사물인 의자에 대한 남다른

● 위 책, 34쪽

224

김진송,
〈개와 의자의 진화〉, 2011년

관찰의 산물이다. 〈개와 의자의 진화〉에서도 그 형태와 구조의 유사성을 잘 볼 수 있다.

인간과 개와 의자. 그의 설명에 의지해본다면 이 트라이앵글 속에는 인간의 본성과 문명의 역사가 고스란히 들어 있다. 일반적인 진화론과는 거리가 멀지만 그가 말하는 개와 의자의 기원을 듣고 있으면 어쩐지 고개를 끄덕이게 된다. 그것은 아마 문명에 대해 진리를 내세우며 다투는 게 아니라 타자와의 대화를 통해 펼쳐내는 이야기의 힘과 뛰어난 상상력 덕분일 것이다.

〈개가 되고 싶은 의자 혹은 의자가 되고 싶은 개〉라는 작품에는 의자의 형상과 개의 형상이 뒤섞여 있다. 인간을 사이에 두고 서로 영향을 주고받으며 문명의 그물코를 만들어온 개와 의자에 대한 새로운 해석이 돋보이는 작품이다. 그 외에도 다양한 형상의 개와 의자들이 있다. 다리가 없

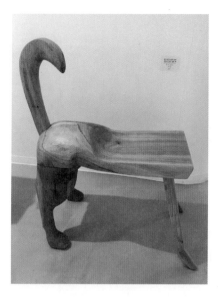

김진송,
〈개가 되고 싶은 의자 혹은
의자가 되고 싶은 개〉, 2012년

는 의자부터 다리가 한 개, 두 개, 세 개인 의자도 있다. 의자의 다리는 언제나 네 개라는 상투적 관념을 깨뜨리며 의자의 새로운 쓸모를 창안해내는 의자들. 이렇게 목수 김씨의 글과 목물들은 자명한 사실이나 친근한 사물에 대해 기원부터 다시 생각해보고 그 무한한 변용 가능성을 상상하게 한다. 진정한 예술가란 사실은 그런 역할을 하는 사람이다.

5 시는 아주
특별한 방식으로 도착한다

잃어버린, 또는
아직 오지 않은 시

- 짐 자무시

"우리는
한 켤레 신발처럼
일상 속에 갇혀 살지만,
시간은 매 순간 미묘하게
다른 지점으로
우리를 데려다 놓는다."

패터슨의 일주일과
일곱 편의 시

　　　　　　　　'시'에 관한 몇 편의 영화
들이 있다. 시인 파블로 네루다와 그의 편지를 배달하는 우
체부 마리오의 우정을 다룬 마이클 래드퍼드 감독의 〈일 포
스티노〉, 중학생 손자를 혼자 키우며 시를 배우러 다니는
양미자 씨가 등장하는 이창동 감독의 〈시〉, 그리고 패터슨
시市에 사는 패터슨이라는 버스 운전사가 평범한 일상 속에
서 시를 쓰는 과정을 그린 짐 자무시 감독의 〈패터슨〉 등이
떠오른다. 비평가 신형철은 「인간의 형식」이라는 글에서
〈일 포스티노〉는 '시인'을 주인공으로 한 영화, 〈시〉는 '시'
그 자체를 주인공으로 한 영화, 〈패터슨〉은 '시작詩作'에 관
한 영화라고 설명하기도 했다.*

　　그렇다. 〈패터슨〉은 무명 시인 패터슨이 시를 쓰는 행
위와 과정 그 자체에 집중한다. 패터슨은 매일 새벽 6시
10분 무렵 일어나 출근하고, 퇴근 후에는 아내 로라와 저녁

* 신형철, 「인간의 형식」, 『문학동네』 94호, 2018년 봄호 참조

을 먹고, 애완견 마빈과 동네를 산책하고, 바에서 맥주 한잔하며 하루를 마무리한다. 이 반복적 일상의 틈을 비집고 이어지는 시 쓰기는 그의 삶을 평범하지만은 않은 것으로 만들어주는 유일한 행위다. 말수가 적고 주로 타인의 말에 귀를 기울이는 편인 그가 내면을 제대로 드러내는 순간은 오로지 시를 쓸 때다. 영화에는 패터슨이 쓴 시가 일곱 편 등장하는데, 이 7이라는 숫자는 월요일부터 일요일까지의 일상을 병렬적으로 다룬 서사 구조와 일치한다.

그런데 영화를 자세히 보면, 반복되는 일상 속에서도 무언가 조금씩 달라지는 걸 발견할 수 있다. 매일 잠에서 깨어나는 시간이 조금씩 다르고, 침대 위에 누운 두 사람의 자세도 조금씩 다르다. 출퇴근하며 눈여겨보는 사물이나 풍경도 조금씩 다르고, 정해진 구간을 도는 23번 버스에 탄 승객들도 조금씩 다르다. 이란 여성인 아내가 매일 그려내는 이국적 패턴도, 동네 바에서 마주치는 사람들도 조금씩 다르다.

무엇보다도 패터슨의 내면과 비밀 노트 속에 펼쳐지는 시의 발걸음이 조금씩 다르다. 평범한 일상 속에서도 시는 완성을 향해 한 줄 한 줄 나아간다. 이러한 미세한 차이야말로 짐 자무시가 영화를 통해 그리고 싶었던 것인지 모른다. "삶의 아름다움이란, 대단한 사건이 아닌 소소한 것들에 있

다"는 그의 말처럼.

시에 대한 영화,
시간에 대한 영화

영화에 나오는 시들 중에서 「다른 하나Another One」는 이렇게 시작된다.

어릴 때 너는 배운다
사물에는 세 가지 차원이 있다고 :
높이, 넓이, 그리고 깊이.
신발 상자처럼.
그리고 나중에 너는 듣게 된다
네 번째 차원이 있다는 걸 : 시간.

미국 시인 론 패짓Ron Padgett, 1942~이 썼다는 이 시에서 삶은 높이, 넓이, 깊이, 그리고 시간의 차원을 지닌 신발 상자에 비유된다. 앞의 세 가지 차원이 공간적인 것이라면, 시간은 그 공간성을 변화시키는 네 번째 차원이다. 우리는 한 켤레 신발처럼 일상 속에 갇혀 살지만, 시간은 매 순간 미묘하게 다른 지점으로 우리를 데려다 놓는다. 마치 패터

윌리엄 카를로스 윌리엄스의
시집 『패터슨』의 표지

슨의 아내에게는 토요일이 컵케이크가 완판되는 날인 것
처럼, 패터슨에게는 일요일이 소중한 시작 노트가 애완견
에 의해 갈기갈기 찢기는 날인 것처럼.

그럼에도 불구하고 일상은 계속된다. 패터슨이라는 도
시의 현실과 그 부부가 꿈꾸는 이상 사이에서, 성공한 예술
가와 좌절한 아마추어 사이에서, 사랑과 실연 사이에서, 백
인과 흑인 사이에서, 아이와 노인 사이에서, 노동과 시 쓰기
사이에서, 잃어버린 시와 아직 오지 않은 시 사이에서……
이 모든 것들은 시간 속에 배태된 이란성쌍둥이와도 같다.
영화에 자주 등장하는 쌍둥이 모티프를 감독이 숨겨둔 중
요한 은유로 읽는다면, 일상이라는 시간은 단순한 반복이
아니라 무한한 가능성을 품고 있는 태반이라고 할 수 있다.

그런 점에서 〈패터슨〉은 '시'에 대한 영화인 동시에 '시간'에 대한 영화라고도 볼 수 있다.

시작 노트를 잃고 폭포 앞에서 망연자실 앉아 있는 패터슨에게 윌리엄 카를로스 윌리엄스의 고장 패터슨을 찾아온 일본인 시인이 말을 건넨다. 그 일본인의 손에는 『패터슨』이라는 시집이 들려 있었다. 윌리엄 카를로스 윌리엄스는 고향인 러더퍼드에서 평생 소아과 의사를 하면서 시를 썼다. 특히 그가 뉴저지 지방의 '패터슨'을 주제로 쓴 다섯 권의 연작 『패터슨』은 미국 시문학사의 대표적인 서사시 중 하나다. 영화에서도 패터슨은 윌리엄 카를로스 윌리엄스의 시집을 자주 읽거나 그에 관해 대화를 나눈다.

"때론 텅 빈 페이지가 가장 많은 가능성을 선사하죠." 일본인 시인의 이 말을 곱씹으며 패터슨이 터뜨린 감탄사는 '아하!'였다. 약간 진부한 결말이라는 인상을 지울 순 없지만, 이 감탄사 덕분에 패터슨은 다시 새로운 월요일을 담담하게 맞이할 수 있을 것이다. 그리고 잃어버린 시들을, 또는 아직 오지 않은 시들을 새로운 노트에 적어 내려갈 수 있을 것이다.

화가의 시詩
사용법

– 데이비드 호크니

"어떤 책에는
그림이 있고,
어떤 그림에는
책이 있다."

판화와
시 텍스트

데이비드 호크니의 전시를
처음 본 것은 2012년 런던 로열아카데미에서였다. 런던올
림픽이 열리던 그해에 영국은 '문화 올림피아드'의 일환으
로, 일찍이 미국으로 건너간 자국의 팝아티스트를 영국을
대표하는 화가로 재조명하는 전시를 대대적으로 열었다.
청년 호크니가 공부했던 왕립미술학교 바로 그 장소에서.
한겨울에 바깥에서 추위에 떨며 몇 시간이나 줄을 서서 표
를 사야 할 만큼 영국인들의 호응 역시 뜨거웠다.

그리고 2019년 봄에 서울시립미술관에서 데이비드 호
크니 전시를 다시 보았다. 런던 전시에서는 그랜드캐니언
이나 요크셔의 거대한 풍경화나 초상화에 압도되었다면,
이번 전시에서는 오히려 소품에 가까운 판화 연작들에 눈
길이 오래 머물렀다. 물론 호크니는 자신을 판화가라고 여
기지 않았고 이따금 판화 작업을 하는 화가일 뿐이라고 말
했다. 판화 작업을 하게 된 계기를 물감 살 돈이 없던 학창
시절에 판화 재료는 학교에서 무상으로 제공해주었기 때문

런던 로열아카데미에서 열린 전시(2012년)와
서울시립미술관에서 열린 전시(2019년) 포스터

이라고 설명한 적도 있다. 하지만 데이비드 호크니의 판화
들은 실험적 주제와 기법들로 판화사(史)에 새로운 장을 열었
다고 평가된다.

　내가 특히 주목한 것은 호크니의 초기작에 나타난 문
학적 요소들이다. 어릴 때부터 책 읽기를 좋아한 그는 시나
동화를 모티프로 한 에칭 연작들을 제작했다. 첫 판화 작품
인 〈나와 내 영웅들〉(1961)에 등장하는 월트 휘트먼을 비롯
해 콘스탄틴 카바피, 에즈라 파운드, T. S. 엘리엇, 윌리엄 블
레이크, 월리스 스티븐스 등의 시가 판화 제목이나 소재로,

또는 그림 속의 문자 이미지로 자주 인용된다. 이렇게 문학적 상상력을 작품에 도입하게 된 데는 그와 절친했던 선배 키타이의 영향이 적지 않았다. "어떤 책에는 그림이 있고, 어떤 그림에는 책이 있다"고 말한 키타이는 미술과 문학의 상호텍스트성에 관심이 컸다.

이번 전시에서도 세 개의 섹션이 다른 시인이나 화가에게 영감을 받아 제작된 판화 연작들로 구성되어 있다. 레바논을 여행하고 돌아와 40점의 드로잉을 그리고 3년 후 이를 토대로 제작한 〈카바피의 시 14편을 위한 삽화〉(1966)는 그리스 시인 카바피의 시를 매개로 두 남성의 동성애적 감정을 섬세하게 표현한 에칭 연작이다. 평생 게이로 살아온 호크니가 성적 지향을 드러내는 데 있어서 판화라는 양식과 시 텍스트의 결합은 우회적으로 입체적인 의미를 전달하기에 유용한 방식이었던 듯하다.

푸른 기타를
연주하는 화가

그에 앞서 제작된 〈난봉꾼의 행각〉(1961~1963)은 윌리엄 호가스의 원작을 현대적으로 변용한 작품으로, 호크니는 뉴욕을 방문한 자전적 경험

윌리스 스티븐스의 시 「푸른 기타를 든 남자」와
그의 시에서 영감을 받은 호크니의 〈푸른 기타〉 연작 중 하나, 1976~1977년

을 다루면서 정체성의 위기와 미술계의 세태 등을 풍자하
고 있다. 이 두 연작에서 호크니는 당시의 지배적인 흐름인
추상표현주의에 맞서 시와 스토리텔링을 활용한 연작 형식
을 통해 서술적이고 구상적인 요소를 보완해나갔다. 그리
고 시의 단어와 문장, 기호와 숫자 등을 삽입해 억압된 육체
적 욕망과 불안을 암시적으로 전달하였다.

　　반면, 〈푸른 기타〉는 밝고 유머러스하다. 초기 판화보
다 컬러가 풍부해졌고 푸른 기타를 포함한 다양한 소품들
의 구도와 상상력도 한결 활달해졌다. 로스앤젤레스로 이
주한 뒤로 미국 서부의 강렬한 빛과 광활한 자연이 그의 청
년기를 지배한 우울과 불안을 거두어간 것일까. 〈푸른 기
타〉 연작은 윌리스 스티븐스의 장시 「푸른 기타를 든 남자」

에서 영감을 받은 것으로, 이 시에는 피카소의 청색 시대 대표작인 〈늙은 기타리스트〉의 잔영이 남아 있다. 피카소와 스티븐스과 호크니, 이 세 예술가의 장르를 넘어선 상호작용은 단순히 공통의 소재나 사실적 재현에 머물지 않고 새로운 조형적 언어를 만들어내었다.

스티븐스의 시 「푸른 기타를 든 남자」에는 이런 대목이 나온다.

사람들은 말했다. "당신은 푸른 기타를 들고 있소. 당신은 사물들을 본 모습대로 연주하지 않소."

이에 남자는 말했다. "사물 본래의 모습들은 푸른 기타로 켜면 바뀝니다."

이 대화 속의 남자는 실재와 상상력 사이에서, 삶과 예술 사이에서, 시와 그림 사이에서, 언어와 이미지 사이에서 끊임없이 미술의 가능성을 확장해간 호크니의 모습을 떠오르게 한다. 푸른 기타를 연주하는 한 화가를.

타인의
아름다움에서만

– 플로리안 헨켈 폰 도너스마르크

"아름다움이란
늘 바깥에 있는 어떤 것,
타인에게서 발견되는 어떤 것이다.
〈타인의 삶〉에서 비즐러가
마침내 도달한 얼굴처럼."

난 그들의 삶을
훔쳤다

플로리안 헨켈 폰 도너스
마르크Florian Henckel von Donnersmarck, 1973~ 감독의 영화 〈타인
의 삶〉(2007)은 한 남자가 타인의 삶을 통해 자신의 정체성
을 되찾고 내면적으로 변화하는 과정을 섬세하게 보여준
다. 동독의 비밀경찰인 비즐러는 상부의 지시를 받아 유명
극작가인 드라이만의 집에 감청 장치를 설치하고 그의 일
거수일투족을 감시한다. 비즐러는 드라이만과 그의 연인
크리스타가 주고받는 일상적 대화, 거실에 울려 퍼지는 음
악 소리, 심지어 두 사람이 침실에서 사랑을 나누는 소리까
지 모두 엿듣는다. 이렇게 5년간 타인의 삶을 감찰하는 동
안 그는 점차 자신의 일에 회의를 느끼게 된다. 드라이만과
크리스타를 지켜보면서 자신의 삶이 얼마나 외롭고 공허한
것인지 깨닫게 되었기 때문이다.

그래서 언제부턴가 그는 드라이만에게 불리한 감청 내
용을 보고하지 않고 두 사람을 보이지 않게 돕는다. 인간적
감정이 차츰 되살아나자, 무표정했던 그의 얼굴에도 표정

이 조금씩 생겨난다. 그는 더 이상 상부의 지시를 수동적으로 따르는 기계가 아니다. 자신의 자유의지에 따라 타인을 바라보고 행동하는 인간이 된 것이다. "난 그들의 삶을 훔쳤고, 그들은 내 인생을 바꿨다"는 말처럼, 비즐러는 점점 '다른 사람'이 되어간다.

비즐러가 드라이만의 집에서 훔쳐 온 시집을 읽는 장면도 인상적이다. 그때 등장하는 시는 브레히트가 쓴 「마리 A의 추억」이다. 브레히트는 현실 비판적인 참여시를 주로 쓴 것으로 알려져 있지만, 이 시는 드물게 서정적이고 낭만적인 연애시다. 여기서 브레히트가 추억하는 '마리 A'는 고향 아우크스부르크에 살던 시절의 애인 로자 마리 아만을 가리킨다. 9월 어느 날 어린 자두나무 아래서 사랑을 나누었던 두 사람. 그러나 사랑의 아름다움은 덧없고, 그 덧없음으로 인해 오히려 더 아름답다. 영원한 사랑이란 없으며 그 덧없음만이 영원하다는 사실 또한 이 시는 말해준다.

세월이 흘러 이제 두 사람은 서로의 안부조차 알 수가 없다. "사랑은 어떻게 되었느냐"는 질문에 시적 화자인 '나'는 "생각나지 않는다"고 대답한다. 그녀의 얼굴은 기억나지 않고, 키스를 했다는 사실만이 어렴풋이 떠오를 뿐이다. 그날의 키스를 그나마 기억할 수 있는 것은 머리 위에 잠시 떠돌던 구름 덕분이다. 사랑의 배후에 있던 구름의 덧없음이

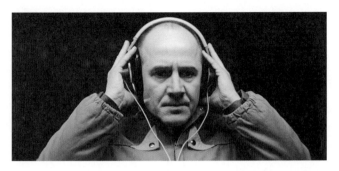

영화 〈타인의 삶〉의 한 장면

야말로 이 시의 진정한 주인공이 아닌가 싶다. 비즐러는 브레히트의 시를 읽으며 사랑에 대해, 시간에 대해, 죽음에 대해, 아름다움에 대해 생각했으리라.

아름다움은
어디서 오는가

　　　　　　　결국 상부의 지시를 어긴
것이 드러나 비즐러는 어두운 지하실에서 편지를 검열하는
일로 내쫓긴다. 그리고 베를린장벽이 무너진 후에는 가난
한 우편배달부가 되어 살아간다. 드라이만은 뒤늦게 자신
을 보호해준 감시자의 존재를 알게 되고 비즐러를 찾아가
지만, 말도 건네지 못하고 돌아온다. 2년 뒤 비즐러는 우연

하게 서점 진열대에서 드라이만의 신작 『선한 사람을 위한 소나타』를 발견한다. 서점에서 책을 펼쳐든 그의 눈에 들어온 한 문장. "이 책을 HGW/XX7에게 바칩니다." 이 기호들은 바로 자신이 오래전 맡았던 작전명이었다. 책을 사면서 포장해줄지 묻는 점원에게 "아니오, 이 책은 저를 위한 겁니다"라며 비슬러는 활짝 웃는다. 그 웃음에서 우리는 누구나 아름다워질 수 있는 가능성이 있다는 걸 느끼게 된다. 그렇다면 아름다움은 어디서 오는가. 그것은 바로 타인에게서 온다.

> 타인의 아름다움에서만
> 위안이 있다, 타인의
> 음악에서만, 타인의 시에서만.
> 타인들에게만 구원이 있다.
> 고독이 아편처럼 달콤하다 해도,
> 타인들은 지옥이 아니다,
> 꿈으로 깨끗이 씻긴 아침
> 그들의 이마를 바라보면.
> 나는 왜 어떤 단어를 쓸지 고민하는 것일까,
> 너라고 할지, 그라고 할지,
> 모든 그는 어떤 너의 배신자일 뿐인데, 그러나 그 대신

서늘한 대화가 충실히 기다리고 있는 건

타인의 시에서뿐이다.

– 아담 자가예프스키, 「타인의 아름다움에서만」(전문)•

타인은
지옥이 아니다

아담 자가예프스키는 폴란
드의 대표적인 시인으로, 자아의 정체성과 타인에 대한 질
문을 줄곧 던지며 시를 써왔다. 이 시가 실려 있는 번역 시
집 『타인만이 우리를 구원한다』는 제목부터가 그렇다. "우
리 모두는 누군가의 타인이며 서로가 서로에게 이방인"이
라고 그는 말한다. 이러한 이방인 의식을 강하게 가진 것은
그가 어린 시절 고향에서 추방당했고, 시인이 된 뒤에도 오
랜 기간 정치적 탄압을 피해 외국의 도시들을 떠돌아야 했
기 때문이다.

그런 상처와 고통에도 불구하고 자가예프스키는 말
한다. "타인은 지옥이 아니"라고. 이 말은 사르트르의 희곡

• 아담 자가예프스키, 『타인만이 우리를 구원한다』, 최성은 · 이지원 옮김(문학
의숲, 2012), 26쪽

『닫힌 방』에 나오는 "지옥은 바로 타인들이야"라는 대사를 뒤집은 것이다. 사르트르는 삶이 '닫힌 방'과도 같으며, 그 속에서 인간은 타인의 억압적 시선으로부터 잠시도 자유로울 수 없다고 느꼈다. 그러나 자가예프스키에게 타인의 시선은 삶에 대한 새로운 발견과 교감을 열어주는 통로와도 같은 것이었다.

> 저녁 무렵의 광장에서 빛나고 있다, 내가 모르는
> 사람들의 얼굴이. 나는 게걸스럽게 쳐다보았다,
> 사람들의 얼굴을, 저마다 다른,
> 각자 뭔가를 말하고, 설득하고,
> 웃고, 아파하는 얼굴들을.
>
> 나는 생각했다, 도시는 집을 짓는 게 아니구나,
> 광장이나 가로수길, 공원이나 넓은 도로를 짓는 게 아니라
> 등불처럼 빛나는 얼굴들을 짓는구나,
> 늦은 밤, 구름처럼 피어나는 불꽃 속에서 땜질을 하는
> 용접공의 점화기처럼 빛나는 얼굴들을.
>
> — 아담 자가예프스키, 「얼굴」(전문)•

• 위 책, 171쪽

시적 화자가 앉아 있는 곳은 닫힌 방이 아니라 저녁 무렵의 광장이다. 그 열린 공간에서 모르는 사람들의 얼굴을 열심히 바라보며 화자는 "저마다 다른, 각자 뭔가를 말하고, 설득하고, 웃고, 아파하는 얼굴들"을 읽어내려고 애쓴다. 레비나스가 말했듯이, 타인의 얼굴은 우리에게 불현듯 들이닥치는 존재들이다. 그 순간 타인의 얼굴은 "등불처럼" "용접공의 점화기처럼" 빛난다. 이렇게 아름다움이란 늘 바깥에 있는 어떤 것, 타인에게서 발견되는 어떤 것이다. 〈타인의 삶〉에서 비즐러가 마침내 도달한 얼굴처럼.

새가 되어 날아간
대기의 감별사

– 조동진

"어둠 가까이 내려와
스스로 어둠이 되는 일.
그러나 어둠이 짙을수록
그 어둠과 함께
깊어지는 것들이 있다."

공기의 음유시인
조동진

조동진의 노래는 아주 멀리서 온다, 바람이 멀리서 불어오는 것처럼. 일몰과 여명, 비와 안개, 눈과 진눈깨비 등 대기가 가장 아름다운 때의 빛깔과 냄새와 물기를 머금고 그의 노래는 불어온다. 그의 노래는 '들려온다'기보다는 '불어온다'는 표현이 더 어울린다. 조동진의 노래가 일으키는 소리와 진동은 귀뿐 아니라 몸 전체로 스며들어와 마음에 잔잔한 파문을 불러일으킨다. 또한 노래가 끝난 뒤에도 길게 이어지는 연주나 허밍은 듣는 이를 암전의 여운 속에 오래 남아 있게 한다.

바슐라르는 예술가의 기질이 물, 불, 공기, 흙, 이 네 원소 중 어느 하나의 원소와 특별한 친연성을 지닌다고 했다. 이 네 가지 원소 중에서 조동진은 단연 '공기의 시인'이다. 호프만슈탈의 말을 빌리자면 "공기처럼 투명하여 공기 속으로 경이의 말을 부지런히 전달하는 전령"•이다. 그는 청

• 가스통 바슐라르, 『공기와 꿈』, 정영란 옮김(이학사, 2001), 360쪽

경청(傾聽)하듯 대기의 기운을 온몸으로 듣고, 그 미묘한 음영을 음악의 형태로 잘 살려내는 음유시인이다. 그래서 그의 노래는 고요하고 관조적이면서도, 반복 변주되는 음들이 동심원을 그리며 퍼져가는 섬세한 역동성을 지니고 있다.

1979년 발매된 조동진의 첫 음반과 연이어 나온 2집에 수록된 곡들의 제목만 일별해보아도 그가 얼마나 섬세한 대기의 감별사인지 한눈에 알 수 있다. 〈겨울비〉〈긴긴 다리 위에 저녁해 걸릴 때면〉〈바람 부는 길〉〈흰 눈이 하얗게〉〈저 멀리 저 높이〉〈해 저무는 공원〉〈나뭇잎 사이로〉〈달빛 아래〉〈빗소리〉〈어둠 속에서〉 등의 제목들은 자연의 계절감과 기후 조건이 그의 노래에서 얼마나 중요한 모티프이자 조성(組成) 요소인지 잘 말해준다.

1집 앨범의 타이틀곡인 〈행복한 사람〉에서 그는 "울고 있나요 / 당신은 / 울고 있나요"라고 말을 건넨 뒤 "아, 그러나 / 당신은 / 행복한 사람"이라며 마음을 쓰다듬는다. 그런데 '당신'이 행복한 이유는 "아직도 남은 별 / 찾을 수 있는 / 그렇게 아름다운 / 두 눈이 있"고, "아직도 바람결 / 느낄 수 있는 그렇게 아름다운 / 그 마음 있"기 때문이다. 슬픔 속에서도 남은 별을 찾을 수 있고 바람결을 느낄 수 있는 이가 행복한 사람이라는 것. 이는 '대기의 감별사'만이 전해줄 수 있는 행복론이다.

저 멀리 저 높이
날아올라

'공기의 시인'답게 그의 시선은 대체로 아득한 하늘 저편을 응시하고 있다. 비상과 구원을 갈구하는 눈빛은 저 높은 곳으로, 저 먼 곳으로 향한다. 그러나 이내 시선은 어둡고 메마른 땅 위로, 슬픔과 외로움에 잠겨 있는 사람들에게로 돌아온다. 시선의 이동에 주목해본다면, 1집 〈행복한 사람〉에서 하늘과 지상을 오가는 상승과 하강 운동이 두드러진다면, 2집 〈어느 날 갑자기〉에서는 지상에서의 수평적 공간 이동이 두드러진다. 〈겨울비〉에서 그대는 떠나가고, '나'는 하늘을 보며 천천히 밤길을 걷는다. 그러다 문득 '나'를 깨우며 푸드덕 살아나게 만드는 감각의 전령들이 있다. "아득한 그 종소리"와 "차가운 빗방울"은 "바람 끝 닿지 않는 / 밤과 낮 저편에"서 어떤 울림과 물기를 안고 내려온다. 그리고 "내 마른 이마" 위로 스며든다.

〈저 멀리 저 높이〉에서는 "조그만 새"가 대기 속으로 날아오르는 감각의 전령이 되어준다. 나는 "비 젖은 새"에게 "어서 날아라"고 주문을 외듯 말한다. "저 멀리 저 높이" 날아올라 "그늘진 내 창가에 / 맑은 햇살 실어"달라고, "좁다란 내 맘속에 / 하늘나라 보여"달라고. 저 높고 먼 하늘의

세계는 이 낮고 좁은 지상의 세계를 구원해줄 근원이자 보루인 셈이다. 그리하여 이 공기의 시인은 자주 "더딘 아침해는 / 어디쯤 오는지"(〈내가 좋아하는 너는 언제나〉) 묻고, 쓸쓸한 겨울 풍경을 덮어줄 흰 눈을 기다리며 "흰 눈이 하얗게"(〈흰 눈이 하얗게〉)라는 후렴구를 아홉 번이나 반복한다.

어둠 속에서
더욱 어두운 곳으로

1980년 9월에 발매된 2집 앨범에서는 어둠과 슬픔의 농도가 좀더 짙어진다. 서정적 음유시인인 조동진 역시 시대의 어둠으로부터 자유로울 수 없었던 탓일까. 비교적 발랄한 음색과 멜로디의 〈나뭇잎 사이로〉에서도 "우린 또 얼마나 어렵게 사랑해야 하는지" "우린 또 얼마나 먼 길을 돌아가야 하는지" 묻고 있다. 1집에서 바람 부는 들판을 홀로 걷던 화자는 이제 어두운 도시의 거리로 돌아와 가로등 아래 남은 꿈들을 헤아린다. 앞서 말했듯이 2집 앨범에서는 '하늘'보다는 '지상'의 세계가 중심이 되고, 자연과 도시, 실외와 실내 사이의 수평적 이동이 두드러진다. 어둠 가까이 내려와 스스로 어둠이 되는 일. 그러나 어둠이 짙을수록 그 어둠과 함께 깊어지는 것들이 있다.

어둠 속에서
더욱 어둔 곳으로

안개 속에서
더욱 깊은 곳으로

－〈어둠 속에서〉(부분)

더이상 비와 어둠과 안개는 존재를 가두는 장애물이
아니다. '나'는 "더욱 어둔 곳으로" "더욱 깊은 곳으로" 나아
간다. 그러기 위해서는 "숨결 고르게 / 숨결 고르게 // 마음
은 물처럼 / 마음은 물처럼" 노래해야 한다. 이러한 방하착
放下着의 자세는 단순한 내려놓음과 비움을 넘어 자유와 해방
의 순간으로 이어진다. 마침내 터지는 "아, 나는 그 빛 속에
/ 자유로워"라는 탄성에 이르기까지 그는 얼마나 깊은 어
둠과 슬픔을 견뎌왔던 것일까. 1집에서 "작은 배로는 / 떠날
수 없네"(〈작은 배〉) 우울하게 탄식하던 것에 비해, 2집에서
는 지상에 묶여 있던 배 한 척이 마침내, 떠나간다.

배 떠나가네 배 떠나가네
저 바람 속에 배 떠나가네

배 떠나가네 배 떠나가네
저 하늘 아래 배 떠나가네

-〈배 떠나가네〉(부분)

조동진의 노래를 듣다 보면 자연스럽게 떠오르는 이미
지들이 있다. 끝없이 이어지는 지평선 또는 수평선, 그 위에
떠 있는 배 한 척, 흐릿하게 빛나는 해와 달, 고요히 허공에

떠 있는 구름 몇 점, 날개를 파닥이며 날아가는 새들, 그리고 들판 위에 서 있는 한 사람, 또는 한 그루 나무…… 한국 가요사에서 이렇게 고즈넉한 시적 풍경을 한결같이 일구어온 가수가 또 있었던가. 그런 점에서 2집의 첫 곡인 〈그〉는 3인칭을 내세워 어떤 인물에 대해 노래하고 있지만, 내게는 이 노래가 일종의 자화상처럼 여겨진다.

　　자연의 일부가 되어 흐르는 강물 소리에 가까워진 조동진의 노래들. 세월이 흘러도 변함없는 깊이와 새로움을 느끼게 하는 그 노래들. 여섯 번째 음반을 낸 뒤 그는 긴 세월을 은둔과 침묵 속에서 지냈지만, 그 침묵조차 음악의 중단이 아니라 또 다른 음악의 추구라고 느껴지는 이유는 무엇일까. 실제로 그는 초창기부터 음반 작업에 참여한 이병우, 장필순, 김선희, 강인원, 하덕규, 조원익, 조동익, 조동희 등을 길러낸 한국 대중음악의 거대한 뿌리였다. 1970년대 포크 음악을 한국적 정서와 리듬에 맞게 발전시킨 조동진의 음악 정신은 '하나기획'이나 '푸른곰팡이'라는 음악 공동체로 꾸준히 이어져왔다. "그는 언제나 주고 / 주고 있지만 / 그는 항상 즐거웁고 / 그는 항상 자유로워"라는 노랫말처럼, 마침내 "그는 날으는 새"가 된 것이다. 그가 사랑해마지 않던 아름다운 대기 속에서.

산책자의 고독과
풍경의 진화

– 장민숙

"창문 너머로
집의 내부를 엿보거나
상상해볼 수는 있지만,
작가는 오히려
집이 지닌 비밀을
지켜주고 싶어하는 듯하다."

집을 읽는
산책자의 시선

　　　　　　　　장민숙 화가의 〈산책〉한
점을 구입해 잘 보이는 벽에 걸어두었다. 화면 가득 크고 작
은 집들이 그려진 반구상 풍경화였다. 서정적 분위기와 따
뜻한 색감, 자유로운 터치 등으로 편안한 온기를 전해주는
작품이었다. 그림 속의 집들은 저마다 표정을 지니고 있어
서, 눈처럼 보이는 창문과 입처럼 보이는 문을 통해 무슨 말
인가 들려주는 것처럼 느껴졌다. 그 그림을 보고 있으면 집
에 앉아 있어도 저녁 산책에서 돌아오는 사람의 마음이 되
곤 했다. 이렇게 〈산책〉이라는 그림을 산책한 끝에 「창문
성」이라는 시를 쓰게 되었다.

　　저 집은 왠지 화가 나 있는 것 같아

　　저 집은 감미로운 불빛을 가졌군

　　저 집은 우울한 내면을 좀처럼 드러내지 않지

장민숙,
〈산책〉, 2011년

저 집은 저녁 다섯 시에 가장 아름다워

그녀는 집의 표정을 잘 읽어낸다
창문성이라고 부를 만한 어떤 것이 있다는 듯
집마다 눈으로 창문을 두드린다

풍경을 삼키기도 하고 내뱉기도 하는
내면을 감추기도 하고 들키기도 하는
저 수많은 창문들은
집의 눈빛일까 입술일까 항문일까

물론 그녀는 알고 있다
창문성이 창문의 문제만은 아니라는 것을

창문과 문의 관계, 창문과 벽의 관계, 창문과 지붕의 관계, 창문과 또 다른 창문의 관계, 창문과 계단의 관계, 창문과 커튼의 관계, 창문과 하늘의 관계, 창문과 빛의 관계, 창문과 어둠의 관계, 창문과 새의 관계, 창문과 나무의 관계, 창문과 사람의 관계, 창문과 마을의 관계, 창문과 마음의 관계, 창문과 시간의 관계, 창문과 창문 자신의 관계, 그것들이 투명한 구멍의 스크린에 비추어내는 형

상이라는 것을

그녀의 산책은 자꾸 길어지고
창문들은 매일 다른 표정을 들려주고
창문 너머 그들은 불현듯 타인의 얼굴로 찾아오고

− 나희덕, 「창문성」(전문)•

　　일찍이 "집을 읽는다"는 표현을 쓴 것은 가스통 바슐라르였다. 그는 『공간의 시학』에서 집이란 한 영혼의 상태를 잘 보여주며 집은 인간의 사상과 추억과 꿈을 한데 통합하는 가장 큰 힘의 하나라고 말했다. 그 통합에 있어서 연결의 원리는 '몽상'이다. "더할 수 없이 깊은 몽상 속에서 우리들이 태어난 집을 꿈꿀 때, 우리들은 물질적 낙원의 그 원초적인 따뜻함, 그 잘 중화된 물질에 참여하게 된다"••는 것이다. 장민숙의 회화에서도 집에 대한 원초적 충족감은 과거와 현재와 미래를 넘나드는 몽상을 통해 잘 구현되고 있다.
　　아트디렉터 박준헌의 표현처럼 "그의 화면에서 빼곡한 집들은 벽돌을 재료로 삼아 이를 쌓고 올려 집을 짓는 것처

　•　나희덕, 『말들이 돌아오는 시간』(문학과지성사, 2014), 116~117쪽
　••　가스통 바슐라르, 『공기와 꿈』, 정영란 옮김(민음사, 1993), 119쪽

럼, 기억을 쌓고 하나하나의 세계를 쌓아올린 우주"라고 할 수 있다. 사각형과 삼각형, 큐빅화된 형태로 기호화된 집은 보는 이에게 그 표정을 읽어낼 것을 요청하는 듯하다. 그 형태들은 산만하게 흐트러진 것 같으면서도 일정한 질서 안에 연결되어 있고 적절한 균형을 유지하고 있다. 구상화된 집들은 또 다른 터치에 의해 지워지고 합쳐져서 집의 내부를 감추는 동시에 드러낸다. 그 과정이 반복되는 동안 깊이감과 입체감이 생겨난 화면은 수많은 이야기를 품은 함축적 풍경이 된다.

이국적인 풍경에서
내면의 풍경으로

장 민 숙 의 회 화 작 업 은 2006년 첫 개인전부터 최근 전시에 이르기까지 '산책'이라는 주제를 일관되게 탐구해왔다. '산책' '플라뇌르Flaneur'는 작품의 제목이자 주제일 뿐 아니라 작가가 풍경을 발견하고 바라보는 위치와 관점, 태도 등을 대변한다. '플라뇌르'는 '산책하는 사람'이라는 뜻이지만, 정작 그의 그림에는 산책자나 행인이 등장하지 않는다. 산책자의 시선은 풍경 밖에, 그리고 캔버스 밖에 무심히 존재한다. 산책자가 감정이

입을 자제한 덕분에 누구나 그 풍경에 자신을 이입할 수 있도록 시선의 길을 열어준다. 창문 너머로 집의 내부를 엿보거나 상상해볼 수는 있지만, 실내의 인테리어를 보여주는 그림이 없는 걸 보면 작가는 오히려 집이 지닌 비밀을 지켜주고 싶어하는 듯하다.

그의 그림에 사람이 직접 등장하지는 않지만, 집은 각 사람의 삶을 대변하는 공간이자 오브제로서 역할을 충분히 해낸다. 조금 낡고 오래된 집들은 녹록지 않은 내력과 기억을 들려준다. "나는 살아가고 있고, 삶과 함께 흘러가는 시간을 색면으로 기록한다"는 작가에게 집과 거리는 도시의 공간성과 시간성, 수직성과 수평성, 기억과 풍경을 동시에 아우르는 상징이자 매개체라고 할 수 있다.

그렇게 집을 읽어내고 기록하고 표현하는 행위가 바로 '산책'이다. 그에게 산책은 자기만의 집, 또는 진정한 자아를 찾아가는 여정에 다름 아니다. 그런데 이 과정은 단독자의 내면 탐구가 아니라 타자와의 관계에 대한 끊임없는 성찰을 필요로 한다. 심리학을 전공한 그는 타자의 내면을 열고 들어가는 것처럼 집의 표정을 살피고 집에서 흘러나오는 이야기에 침착하게 귀를 기울인다.

장민숙은 도시의 스펙터클한 풍경이나 신기한 볼거리들을 향한 시각적 모험에는 별 관심이 없어 보인다. 나무나

숲, 연못 등 자연이 배경으로 등장한 시기도 있었지만, 그의 화폭은 주로 도시의 평범한 거리나 골목을 담고 있다. 그리고 이 내성적인 산책자는 이방인에서 거주자로 그 시선을 조금씩 이동해왔다. 초기의 그림들이 다소 어두운 색감으로 유럽의 뒷골목 풍경을 사실적으로 재현했다면, 그 이국적 서정의 에스프리는 점차 줄어들고 단순화되면서 추상에 가까워졌다. 이제 산책자의 시선은 풍경을 하나의 덩어리로 인식하고 풍경의 외관보다는 내면의 느낌이나 감각에 집중한다.

산문적 구상에서
시적 추상으로

작가의 작품 세계가 산문적 구상에서 시적 추상으로 바뀌기 시작하면서, 2017년 전시에서는 색채 자체가 주인공으로 자리 잡는다. 이 시기의 그림들에는 '플라뇌르'라는 제목 뒤에 '카드뮴 레드Cadmium Red' '티타늄 화이트Titanium White' '퍼머넌트 그린 페일Permanent Green Pale' 등과 같은 주조색의 이름이 덧붙어 있다. 색채 자체가 산책의 주체가 된 것이다.

2019년 개인전 〈통제된 무질서Controlled Disorder〉에서는

장민숙,
〈코발트 블루〉, 2017년

좀더 대담한 색면 추상이 나타나고 있다. 다양한 비율과 조
합의 사각 형태들은 자유와 통제, 무질서와 질서 사이에서
새로운 조형적 가능성을 탐색하고 있다. 자칫 단조롭거나
익숙하게 느껴질 수도 있는 구성에 생기와 엔트로피를 부
여하는 것은 발랄한 색채감이다. 스케일이 큰 색면 추상에
집중한 2020년 전시에서는 '플라뇌르'라는 단어가 아예 사
라지고 '화이트White' '뉴트럴Neutral' '블루Blue' 등의 색채가
제목을 대체한다.

몬드리안, 〈붉은 나무〉(1908년)와 〈구성 no.2〉(1913년)

이러한 변화는 몬드리안의 회화에서 추상이 탄생하는 과정을 떠올리게 한다. 장민숙에게 구상에서 추상으로 가는 탐구의 매개체가 '집'이었다면, 몬드리안에게는 '나무'가 매개체 역할을 했다. 몬드리안의 〈붉은 나무〉(1908)에서 푸른 바탕을 가득 채운 한 그루 나무는 검은 윤곽선과 붉은 색채의 대비로 인해 나목이지만 강렬한 파토스를 발산한다. 그런데 〈회색 나무〉(1911)와 〈꽃이 핀 사과나무〉(1912)에서는 색채감이 거의 사라지고 나무의 형태 또한 단순화된다. 나무와 허공의 경계가 점차 모호해지다가, 〈나무〉(1912)나 〈구성 no.2〉(1913)에 오면 나무의 형태는 거의 사라지고 수많은 사각형으로 분할된 기하학적 화면만 남게 된다. 그래도 몬드리안 회화에 나타난 나무의 진화 과정을 눈여겨본 사람이라면 그 추상 속에 여전히 나무가 '정신'이라는 형태로 남아 있음을 알아볼 수 있을 것이다.

장민숙의 회화 역시 비슷한 과정을 밟아 온 것처럼 보인다. 기억의 집적체로서 집과 거리를 구축해가던 작가는 최근 작업에서 해체 또는 지우기의 방법을 적극적으로 시도하고 있다. 그런데 무언가를 지운다는 것은 그 아래 남겨진 대상이나 풍경을 더 인상적으로 부각시키는 방법이기도 하다. 밑 작업이 된 거대한 캔버스 전체를 한 가지 색채로 뒤덮어가는 과정에서 속도감 있는 붓자국은 그 뭉개진 풍경 속으로 빨려 들어가게 한다. 원색의 강렬한 색채감은 그 자체로도 압도적이지만, 덧입힌 색채 아래 드러난 크고 작은 점들이 도시의 무수한 창문들처럼 보인다.

　　집에서 출발한 장민숙의 그림은 이제 집을 소재로 한 회화가 아니라 회화 자체가 하나의 집이 되어 수많은 창문들을 갖게 되었다. 마치 천 개의 눈동자를 가지게 된 얼굴처럼. 그러니 선에서 면으로, 다시 면에서 점으로 부단히 이행해온 이 회화적 여정을 나는 '풍경의 진화'라고 부르지 않을 수 없다. 이 과묵한 산책자는 지금도 캔버스의 고독 앞에서 자기만의 집을 찾아 걷고 있을 것이다. 장민숙의 산책은 여전히 현재진행형이다.

아주 오래된
말의 지층

– 이매리

"흙과 나무와 바람과
사람들의 발자국이,
그리고 무엇보다도 시간이,
에즈라 파운드의 시를
계속 고쳐 쓰고 있었다."

그 시가
내게로 왔다

때로 시는 아주 특별한 방식으로 읽는 이에게 도착한다. 이매리의 〈시 배달Poetry Delivery〉은 가장 함축적이고 원초적인 언어인 시를 매개로 개인의 기억과 인류의 문명에 대한 진지한 성찰을 보여주는 전시다. 특히, 작가의 탯자리이자 유년기를 보낸 강진 '월남사지'는 이 전시를 통해 역사적이면서도 원형적인 공간으로 거듭난다. 이러한 장소특정적Site-specific 접근 방식을 통해 작가는 '월남사지'를 단순한 고향 이미지로 재현하는 것이 아니라, 정착과 이주, 인종과 국경, 언어와 문화 등 현대미술의 주제들이 교차하고 횡단하는 시적 공간으로 창조해낸다.

이번 전시의 주요 모티프가 된 시 텍스트는 에즈라 파운드의 장시 「휴 셸윈 모벌리Hugh Selwyn Mauberley」의 5부 첫 대목이다. 에즈라 파운드가 제1차 세계대전 직후 황폐한 시대의 파노라마 위에서 펼쳐지는 개인의 내면을 '모벌리'라는 가상의 인물을 내세워 전개한 이 장시는 영문학사에서 기념비적인 작품이긴 하지만, 워낙 길고 구성과 표현이 복잡

해 독자들에게는 생소한 편이다.

> 거기서 많은 사람들이 죽었다
> 그들 중에서도 가장 훌륭한 사람들이
> 망쳐버린 이 시대에 맞서서
> 망가진 문명을 살리기 위해서
> 부서져 돌무더기가 된 조상影像들을 위해서
> 활자가 마멸된 수천 권의 책들을 위해서
>
> - 에즈라 파운드, 「휴 셀윈 모벌리」(부분)

이 낯선 시가 이매리 작가에게는 자신이 오랫동안 고민해온 문제들을 하나로 관통하는 것처럼 느껴졌던 모양이다. 조형예술의 매개체로 왜 시적 언어를 선택했느냐고 그녀에게 물었다. 작가는 "그 시가 내게로 왔기 때문"이라고 대답했다.

작가의 친가와 외가는 전라남도 월출산 자락에 살며 여순반란사건과 6.25전쟁 등 집단 학살의 경험을 했다고 한다. 전쟁으로 죄 없는 젊은이들이 희생되는 모습을 보며 충격과 혼란에 휩싸였던 에즈라 파운드의 내면과 고스란히 겹쳐지는 대목이다. 이렇게 한 편의 시는 서로 다른 시간과 공간을 연결하는 데 좋은 통로가 되어준다.

이매리,
〈지층의 시간〉no.1·no.2,
2017년

　미술관 정원에는 커다란 느티나무 두 그루가 서 있고, 나무 그늘 아래 파운드의 시구가 적힌 커다란 유리판이 놓여 있다. 유리판 아래로는 야트막한 지층과 거기서 출토된 돌들이 보인다. 월남사지가 품고 있는 '지층의 시간'을 작가는 도심의 미술관이라는 공간에 그대로 구현해냈다. 바람이 불자, 유리판 위로 노랗게 물든 이파리들이 우수수 떨어져 내렸다. "거기서 많은 사람들이 죽었다"는 걸 말해주듯이, 또는 "활자가 마멸된 수천 권의 책들"을 펼쳐 보여주듯이, 시의 글자들은 흩날리는 낙엽에 가려졌다 다시 드러나

곤 했다. 그렇게 작품 주변의 흙과 나무와 바람과 사람들의 발자국이, 그리고 무엇보다도 시간이, 에즈라 파운드의 시를 계속 고쳐 쓰고 있었다.

지층에서 발굴된
시원의 말

3개의 비디오로 구성된 〈시배달 2017-01〉에는 월남사지 삼층석탑 해체 작업이 이루어지는 동안 찍은 영상들이 펼쳐진다. 그리고 그 중심에는 발굴 현장에서 베어진 동백나무의 잔해들이 놓여 있다. 버려진 나뭇가지까지도 기억과 애도의 대상으로 삼는다는 것, 그것은 작가의 초기작들에서 '하이힐'로 대변되던 여성적 정체성이 점차 생태적이고 모성적인 방향으로 확장되면서 생겨난 인식일 것이다.

타자와 공존을 모색하면서 작가의 질문은 '나'라는 단수형에서 '우리'라는 복수형으로 바뀌었다. "우리는 어디에서 왔으며, 어디로 가고 있는가?" 이 질문 속에서 과거와 현재와 미래는 단절된 것이 아니라 하나의 장소성을 통해 서로 만난다.

〈지층의 시간, 그리고……〉는 28개의 캔버스를 조합한

이매리,
〈지층의 시간, 그리고······〉, 2017년

대작으로, 영어, 히브리어, 라틴어로 된 「창세기」의 원문을
금분으로 적어나간 캔버스와 월남사지 발굴 현장 사진들로
구성되어 있다. 천지가 창조되던 순간을 호명하는 다양한
언어들처럼, 시는 시원始原의 언어에 가장 가깝다는 걸 이 작
품은 잘 말해준다.

　〈시 배달 2017-01〉에서 베트남, 파키스탄, 아프가니스
탄 등에서 온 다양한 이주민들이 자기 나라의 시를 읽는 모
습은 가슴 벅차게 아름답다. 그들에게 모국어로 시를 읽는
다는 것은 자신의 몸에 새겨진 집단적 기억과 말의 감각을
누군가에게 전해주는 일이다. 이주의 고통을 들려주는 사

이매리,
〈시 배달 2017-01〉, 2017년

람의 말, 그 또한 어찌 시가 아니라고 말할 수 있을 것인가.
그들이 모국어로 전해준 시의 내용을 알아들을 수는 없었
지만, 그 목소리들은 어떤 오래된 말의 지층으로 나를 데려
가는 것 같았다.